U0137373

著名篆刻家、书法家
马士达先生（1943—2012）

篆刻直解

马士达 著

江苏凤凰教育出版社

目录

马士达先生《篆刻直解》序

默 一

马士达先生所著《篆刻直解》终于脱稿付印了，嘱序于余。余虽拙于文字、力避文字，然应而为之。

余与马先生初识于20年前，经过短期交往，知此君寡于言论而优于实践，其人朴素无华，其学困苦力行。在当时这号子人实在是第一次遇着，余惊喜之余只有敬佩。随后一别，即是10年。老友再相会时，马先生已是"金榜第一"的篆刻名手了。再观老马其人，还和以前一样的谦虚诚恳，一样的朴素为学，余心中一阵阵狂喜。古云"得亦如斯，失亦如斯"，岂是容易践履的……

在篆刻的实践上，老马以汉印为本，长期涵养浑厚正大的体格；复涉周秦，应机抇出苍远古奥的别趣。于近代，老马尤为钦佩吴昌硕、齐白石二家，心折他们那种大刀阔斧、纵横自如的真功。"以殷周秦汉为基，用昌硕、白石之长，刻马士达自己的章"，这可以说是老马的不言之旨了吧。

老马是这号子人，而今备这样的见地和道力，必然发如此的言论，自然成所成之书作。若绳之以真实平等的大智慧，恐怕难免有偏颇和不全面的地方。与之同解悟者自是乐闻，与之异构想者必有指责，想来自古常情悉然。月圆者月缺之果，月缺者月圆之因，因果相催，圆缺皆备，斯道乃尊乃全。法不碍道，道不滞理，读者自有良知，通览者自鉴之。

辛未秋于三圆居

导　言　篆刻是什么

篆刻是什么呢？

最简明的解答有两种：其一，因名称而解，即"以篆书入印，用刀刻锲"，这里最关键的两个字，一是"篆"，一是"刻"；其二，因缘起而解，即"印章艺术"或"艺术化的印章"，既是"印章"，又是"艺术"。

前一种解答，缘于篆刻创作过程及其手段的特征。在我们的经验中，篆刻创作离不开"篆"与"刻"，写印的技巧与刻印的技巧确实是篆刻的主要内容，它们既是初学者必须掌握的基本技能，也是篆刻创作过程必须运用的客观手段。

后一种解答，则缘于篆刻形式的历史规定和性质规定。只要我们对篆刻史略知一二，便会确认，兴起于元、明时期的篆刻艺术，脱胎于古代实用印章；篆刻采取了印章的形式，而篆刻形式则是艺术的形式。

故，这两种解答都是合理的，但又都是不全面的。统此二说，则篆刻是"借印章的形式，以篆书入印，用刀刻锲的艺术"。

然而，篆刻的"篆"，未必专指"篆书"。印章之初，印文采用当时流行的篆体文字；篆刻之初，亦竭力仿效篆体印文的印章，所以说，"篆即篆书"。而后期印章，也有采用隶体、真体文字入印者；后世之篆刻，则真、草、隶、篆各体书无不可以入印，所以说，"篆即书写"。

考虑到这一层意思，我以为，篆刻的"篆"，其实是广义的；虽名之曰"篆"，其意却更在于"书"。唯有"书法"的优劣，可以直接决定篆刻的好坏。因而，篆刻之定名，只是延用印章之初以篆书入印的既有之名而已，以此标示篆刻形式之滥觞。其确实含义，应当为"书法刻锲"。今人以书法为"属"，以篆刻为"种"，将篆刻视为书法的一部分，附庸于书法，大概就是出于这样的缘由吧。

这便引出了另一个问题：篆刻之为"书法刻锲"，与摩崖、碑志、匾牌之类的刻锲书法，其区别何在？我以为，归根结底，其差别在于篆刻发端于印章。印章特殊的形制，决定了篆刻中印文书写并不简单等同于书法的书写，也决定

了篆刻之刻锲并不简单等同于书法之刻锲。

篆刻中印文之书写，尽管与书法相通，并且必须以书法为基础，但印章规定了篆刻的书写只在方寸之间，绝无书法尺幅之宽余，印形及边、界、格与印文之关系，也比书法之章法要精微得多。

篆刻之刻锲，更有别于摩崖、碑牌之类的书法刻锲：一般的书法刻锲以刻锲"存"其书，篆刻则是以刻锲"成"其书。若说书法刻与不刻均无关其为书法，则篆刻唯施以刻锲方才成其为篆刻；一般的书法刻锲唯以书丹为准绳，而篆刻之刻锲则往往因势制宜。今人多不辨此理，而失篆刻之风神。

故说，印章对篆刻形式的规定，使得篆刻成为一门独立的艺术，即通常人们所说的"印章艺术"。

又，篆刻之所以为艺术，是因为它区别于一般的实用印章。其关键在于：篆刻以审美为目的，而非以实用为目的；篆刻家以艺术的态度，着力发挥印章中的"装饰性"，着力发挥印章在熔铸和表现历史文化方面特有之功能，印章制作者则必须遵从实用的原则，满足当时的印章制度。因此，篆刻虽然渊源于印章，而其一旦形成，则又依照自身之艺术规律而发展，使之与一般的实用印章之间的距离越来越远。我以为，篆刻艺术之发展，当归功于书法艺术之影响和渗透；换言之，篆刻家书法艺术水平的提高，篆刻中印文书写水平之提高，乃是篆刻艺术发展之根本动力。

说篆刻是印章，即是说篆刻以印章为艺术原型，即是说篆刻脱胎于实用印章。

说篆刻是书法，即是说篆刻的存在和发展得力于书法，即是说书法艺术成就了篆刻与实用印章之分离。

说篆刻是艺术，即是说篆刻既缘起于印章又不是印章，既离不开书法又不是书法，而是一门独立的艺术；即是说篆刻作为一种独特的艺术形式，它对篆刻家、对篆刻创作、对篆刻批评，均有独特之要求。

这还只是对篆刻的一种笼统的考察。进而言之，则说"篆刻是印章""篆刻是书法""篆刻是艺术"，其中已经

包含了多种更为具体的审视角度。譬如，创作的角度，批评的角度，教学的角度，等等。而将篆刻是印章、是书法、是艺术三题联系起来，作为过程加以考察，则是对篆刻艺术实践的历史划分。这样的考察最为重要。我以为，对篆刻史之发展阶段的划分，所谓"印中求印"，所谓"印从书出"，以及今人对篆刻艺术之理解，既是上述三题的历史印证，也是上述三题之阐释的历史贯通。

如此说，本书列"篆刻是印章""篆刻是书法""篆刻是艺术"三题，即是对篆刻艺术原理的历史阐释，即是对篆刻艺术史的理论阐释。我以为，从史的角度阐释篆刻原理，有益于系统总结前贤之研究成果，论有坚实之基础；从论的角度阐释篆刻史，则有益于检验反省既往之得失，史有俯瞰之高度。而基于史、论结合，则作品分析、篆刻批评、技法讲解诸方面，统汇其中，以作佐证，更可以避免重蹈零散琐碎而不得其要、盲从古人而不知有我的覆辙，重新建立适合于当今的篆刻学。

当今篆刻，其路颇窄。究其缘由，一则篆刻脱胎于实用印章，今人不辨篆刻与实用印章之别，唯古印是从，则印章之形制遂成为篆刻"天然"的"桎梏"。再则篆刻流派代代承袭，今人不明篆刻模式之历史蜕变与进化，又使模式成为"模具"，禁锢了篆刻家的艺术创造力。以至于今人在既往之篆刻模式中兜圈子，懵懂然不自知。这确是需要"解"一下的。

解篆刻之理，即是解今人之迷；知古人之已步，则可识今人之当务。以史、论结合来解篆刻，道理即在于此。

第一章　篆刻是印章

说篆刻是印章，即是说篆刻脱胎于印章，即是说古代实用印章是篆刻的艺术原型。

印章制作之目的在实用，但此中包含有"艺术性"。故，实用印章有可能成为篆刻艺术的原型。观其丰厚的遗迹，诚为篆刻家取之无禁、用之不竭的无尽宝藏。

我以为，篆刻艺术的兴起，即缘于艺术家们对古代印章的倾慕；篆刻之初的"印中求印"，或者说篆刻家借印章而求艺术，乃是对原型的第一次转换。又，对原型的模仿，取决于模仿者对原型的感知和理解，因而取决于模仿者自身的修养与才能。不同的篆刻家，其修养与才能各不相同，对原型的把握各不相同，故同为模仿，难免水平参差、良莠不一，或各逞其能、风格纷呈。

篆刻家的修养与才能，归根结底受着时代的制约。各个时期篆刻家对原型的转换，大体可以分为几个阶段：早期篆刻之"刀法"转换；中期篆刻之"篆法"转换及"章法"转换；近期篆刻之"书法"转换。故说，篆刻艺术发展之历程，篆刻自身特有技法生成之过程，即是篆刻家成长之过程，即是篆刻对其原型的艺术转换逐步深入之过程，即是缘起于古代实用印章的篆刻艺术逐步远离其原型的过程。

本章的任务，是解析古代实用印章何以能成为篆刻之艺术原型，早期篆刻家如何实现原型的转换，其实际价值与历史意义何在，今人当如何理解篆刻之制作手段。而要说明这一切，又当以对原型的基本了解为前提。

一、古代印章

印章起源于何时，迄今为止，学术界尚无确凿考证予以明断。但是，为什么会产生印章以及印章的最初用途，我们从古代遗存下来的有关资料中，可以探明一些消息。

印章最初用途是实用。

《周礼》中有三处关于"玺"和"玺节"之记载。其地官司市条下有："凡通货贿，以玺节出入之"；掌节条下有："货贿用玺节"；秋官职金条下有："辨其物之媺恶与其数量，楬而玺之"。

此三处所言之玺和玺节，均与"货贿"和"物"相关。说明印章的起源，乃为社会经济之需要。

《礼记·月令》载：孟冬之月，"坏（益也）城郭，戒门闾，修键闭，慎管籥，固封玺"，玺与封物有关。

《左传·襄公二十九年》载："季武子取卞，使公冶问，玺书，追而与之。"玺的使用已发展到文书往来方面了。

再如，《后汉书·祭祀志》说得更为明确："自五帝始有书契，至于三王，俗化凋文，诈伪渐兴，始有印玺以检奸萌。"这里的"三王"作为印玺产生的时间虽无确证，但印玺有"检奸萌"的功用，却可深信不疑。

概言之，印章乃是人类进入文明社会以后的产物。或用于表明身份，或用于标明所属，或用于象征权力，或用于履行职能，古代印章乃是实用性质的"凭信之物"。

古人说："印者，信也。"

随着社会的发展，人事的繁复，印章之用途愈来愈广泛。就其日用而言，古代印章大致可归纳为以下七类。（图1.1.1）

1. 封物时钤盖于封泥。古代人使用印章，并不像我们今天这样蘸上印泥，钤在纸上。因为那时人们封存物件或传递物件，往往用绳子扎住。为了保障安全，防人拆动，便在绳结处封上泥块并打上印记。后来传递文书，也用这种方法，这种封物的泥块，即我们今天所称的"封泥"或"泥封"。

2. 手工业者在所造器物上用以记名。也即如《礼记·月令》中所谓的"物勒工名"。

3. 器物名称的图记。如战国时代齐国标准量器上盖有"陈华右莫廪□釜"专用玺。又，北京中国国家博物馆藏战国时代的量器"右里升"大小两器，均盖有"右里敀鋅"玺印印记。

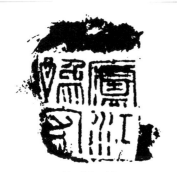

庐江豫守　封泥

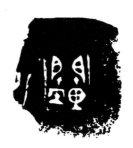

关里□　记名印

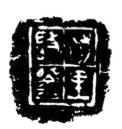

右里敀鉩　玺印印记

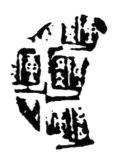

陈爱　印记

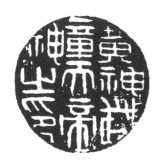

黄神越章天帝神之印　佩带印

常骑　烙马印

故成平侯私印　殉葬印

图 1.1.1　古代印章类型举例

4. 盖于金币。战国时代，楚国的金币上盖有"陈爰""郢爰"的印记，人称"印子金"。

5. 专作佩带之用。古印背上有纽，中有小孔，乃是为了便于穿绳佩带。后来，还索性特铸一种佩印，用以"辟除不祥"，此当为迷信的产物了。

6. 殉葬用。生前用印死后随身殉葬，本属惯例。私印殉葬当无问题，但官印因在人死后必须上缴，抑或有的官爵是世袭的，这便给殉葬带来困难。故而，古代人常常为了应付殉葬而专门制造"殉葬印"。有的在官职前面加一"故"字，更表明是属于"殉葬印"。

7. 烙马用。古玺印中有《日庚都萃车马》《常骑》等巨印。印面有六七厘米见方。如此之大，显然不适宜钤盖封泥，估计是用来烙马的。

诸如上述。或可确证古代印章旨在实用，而应用之广，几乎遍及社会生活各个方面。

就其时代特征而言，古代印章一朝一制，大致可归纳为东周、战国玺，秦印，汉印（包括魏晋印章）及唐以后印诸种类型。就其实用性质而论，则历代印章又可归纳为官印、私印两大类。古代印章之时代特征，又具体见于历代官印、私印制度差异即形态差异之中。

古玺。

玺乃先秦印章的通称。应劭《汉官仪》称："玺，施也，信也，古者尊卑共之。"故我们从诸家印谱收录的各种形式的私玺和官玺来看，虽有大小之别，却没有等级之分。"玺"字，在先秦玺印中作"钵"，二者相通。"钵"的字形初作"尒"。后来从土者写作"坅"，从金者写作"鈢"，也有写作钵、镩等形的，变化很多。（图1.1.2）

私公之玺

士玺

司马□玺

荀伯伊之玺

单佑都市王□镐

大车之玺

图 1.1.2　古玺中"玺"字的不同写法举例

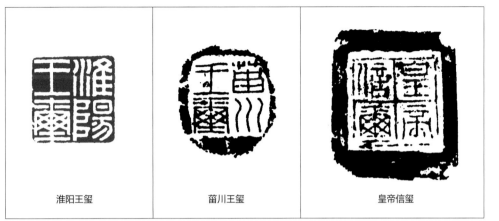

| 淮阳王玺 | 菑川王玺 | 皇帝信玺 |

图1.1.3 带"玺"字的汉印

秦、汉印。

自秦王朝统一，建立中央集权制之后，唯因有了玺为天子专用，臣下只能称印之严格规定，方始有了"印"的名称。于此，印章也便成了象征统治阶级法权的一种神圣不可侵犯的东西，印章的制度亦由此确立。卫宏《汉旧仪》卷上说："秦以前民皆佩绶，以金、银、铜、犀、象为方寸玺。各服所好。自秦以来，天子独称玺，又以玉，群臣莫敢用也。"秦皇玉玺，原物不传。而我们今天从有关著录中所能及见的传世银印《淮阳王玺》，封泥《菑川王玺》《皇帝信玺》（图1.1.3）等，其实都属于汉印。而且，我们还可发现，尽管"钵"和"玺"二字相通，但自秦汉而下，由于从秦代第一颗皇帝玉玺以小篆"璽"的面目出现，这竟致使"玺"字成了历代帝王印章中的专用字。玺的名称，历代帝王一直沿用不废，即使到辛亥革命推翻帝制以后，民国国玺还用玺字，印文为"中华民国之玺"（图1.1.4）。

印，确切地说，这个名称始于秦代。尽管我们从两周铜器铭文中确曾见到过"印"字，但它是大篆"抑"字的初文，而非印章的"印"字。至于古玺《工师之印》（图1.1.5），实乃有独无偶。清陈介祺谓"工师是齐官，按印文工师之印，篆文仍是六国文字，而用印不用玺"。这说明早在春秋战国时代，虽曾用过印的名称，但很不普遍。

"印"是秦汉以后所有印章的泛称。但就在这个"印"的大范畴中，古代印章中所谓"印"的含义，主要是指秦印和汉印（包括魏晋南北朝印章在内）两种体系。

秦书八体，"五曰摹印"。虽然秦王朝国寿甚短且又与战国时代相接，

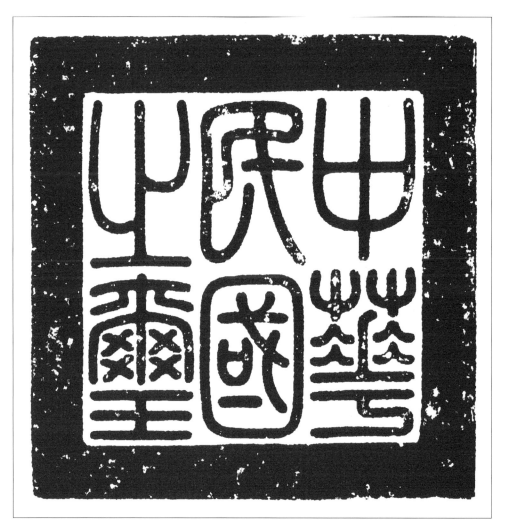

图 1.1.4 《中华民国之玺》

图 1.1.5 《工师之印》

印章不免有沿袭前代遗风之意，与先秦古玺较难分辨，但从同有边栏有界格的那些容易混淆的白文印中来看，"摹印篆"却为我们判断什么是秦印提供了信息。一般来说，笔画趋于方折，字结构接近小篆者多属秦印；再者，从形制上看，秦代官印已有一定的制度，无论在大小或是在格局上都形成了一定的程式，因此可以一目了然。秦代的私印，因所刻属人名，自然愈好识别。

识别秦印的难度，主要是在它与早期汉印之间存在着"藕断丝连"的混淆。《汉书·百官公卿表》说："秦兼天下，建立皇帝之号，立百官之职，汉因循而不革。明简易，其后颇有所改。""汉因循而不革"，表现在印章中，是早期汉印对秦印的一脉相承，使二者难以区分。

秦印到底具有什么样的面目？这个问题，人们是从有关著录中几颗有界格有边栏并且带有"邦"字的白文印看到真相的。因为汉代避刘邦讳，尝有以"国"代"邦"之例。所以古印谱中类如"邦侯""邦司马印"和"邦尉"的官职，可以肯定属于秦代而不是汉代。当然，印文中不带"邦"字者恐怕又难免混淆不清了。（图1.1.6）

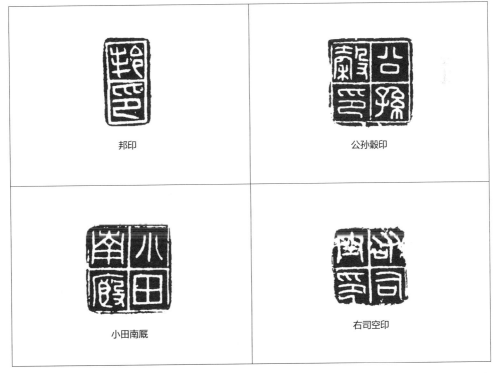

邦印

公孙觳印

小田南厩

右司空印

图 1.1.6 秦印

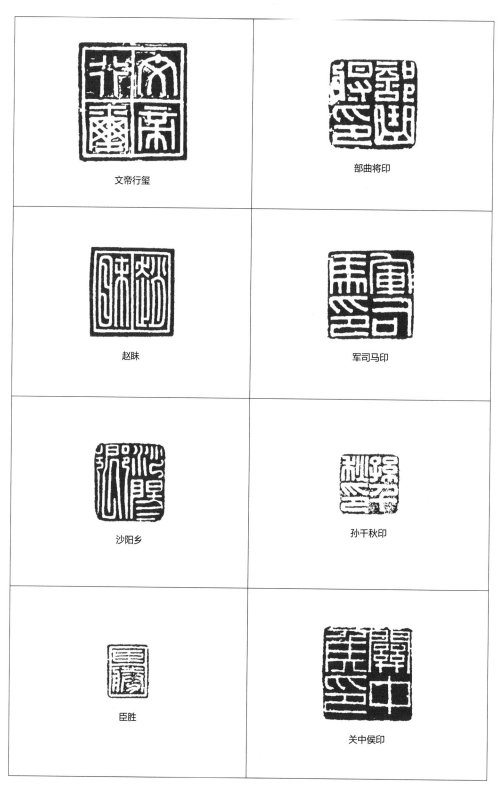

文帝行玺

部曲将印

赵眛

军司马印

沙阳乡

孙千秋印

臣胜

关中侯印

图1.1.7　汉印（一）

西汉中叶以后，印章基本上不用边栏界格，并且，缪篆的使用，使汉印向着平整工稳的方向发展，形成汉印典型之艺术风规。

汉印，在印史上占有十分重要的地位。由于汉代享国年代较长，作为象征统治阶级法权的玺印，自然也随着封建王朝典章制度的完备而形成严格的制度。对印章的名称、质料，纽制乃至绶色都有等级规定。

汉官印起先通用的都是四个字。至武帝太初元年，因汉据土德，土数为五，而更印章为五字，才有了印如"广武将军章""御史大夫章"等。另如"校尉之印章""丞相之印章"等，乃是官名不足五字而以"之印章"凑足五数的例证。

如同秦印沿袭战国玺、汉印因循秦印一样，三国、两晋及南北朝的官印，也基本沿用汉代旧制，只是官名有所改变，印文笔势随时代的推移稍有差异，但其概貌仍相仿佛。故，所谓"汉印"，实际是一个庞杂而特殊的印章体系。包括私印在内的这一时期的印章，纽式种类的增多，两面印、子母印等新形制流行，镀金镀银的出现，"花体字"（具有装饰意味的篆书，如鸟虫篆之类）的使用；并伴之以铸、凿、琢等等因材制宜、随机制作之手段，汇成了浩瀚的印章洪流，足资后人潜游其中，取用不竭。（图1.1.7、1.1.8）

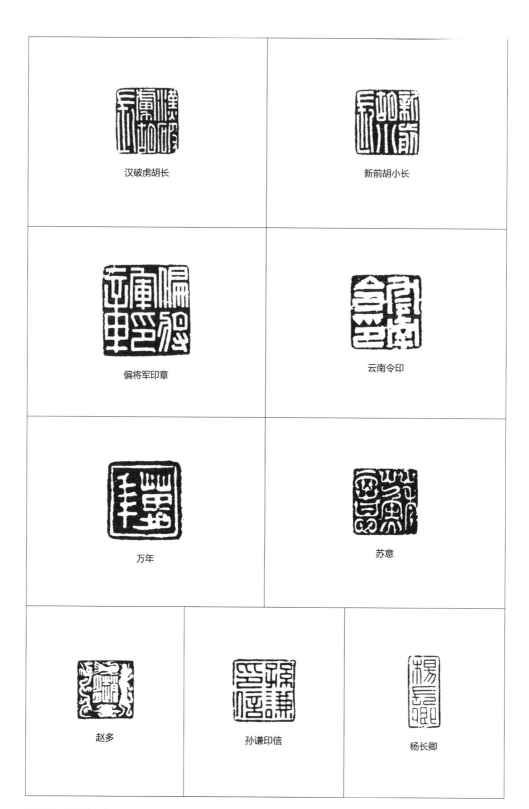

图 1.1.8　汉印（二）

隋唐宋元的印章。

隋唐以后，由于社会历史的前进，实用书体的更变，更主要的是由此带来的人们审美时尚和习尚的根本变化，导致了印章艺术越来越朝着追求表面浮华的方向发展，因而背离此前玺印的那种质朴淳真的旨趣，形成另一种局面。

隋唐官印，篆法拙朴，另有风格，可能是创制开始时的自然规律。及至宋代以后，逐步加工加精，对印文采取屈曲填满的写法，尚还不失美感。但更有印文为"九叠篆"者，屈曲盘旋，越来越缜密，乃至看上去颇似编织物，绝少天趣，成为印章糟粕。隋唐宋元的私印极少见。唯见于书画而已，其真伪亦难以确信。而属于私印范畴的元代"花押印"，以隶楷加"押"，饶有新趣（图1.1.9）。

我以为，古代印章的发展，既服从于实用，则印章制作须符合当时的印章制度。况且，古代印章为印匠所制作，那么，其印文是否为当时通行文字，将直接关系到印章制作的优劣。因用印者身份而异，因制作时代而异，其制作之精致与粗滥亦各相异。

实用印章发展至今，有公章、私章之分。虽其印材、制作、样式、印文均与古代印章相异，而其理略同。

图 1.1.9　元代花押印

二、篆刻原型

如上述，自古至今，实用印章代代承袭，又时有所改，自成体系。而古代实用印章何以能成为后来篆刻之艺术原型，我以为，此中既有其自身所具之可能性条件，亦有社会历史所提供之必要性条件。

说古代实用印章之为篆刻艺术原型的可能性，即是说其本具"古典性"与"装饰性"。

古代印章虽为实用之物，但它确系古人所为，是货真价实之"古"。中国人崇古之心，始自先秦孔子之立先王、老子之慕初民，而世代相因；中国艺术以古为美，远甚于艺术品与实用物之分辨。早期篆刻家唯古是从，竭力模仿古代印章，亦在情理之中。

古代印章工艺制作之"装饰性"，本与篆刻之艺术性不尽吻合，装饰愈多愈工，以艺术立场看却可能愈劣。但正是缘于其有意无意的"装饰性"，古代印章（尤其是先秦古玺及秦汉印章）才有可能成为篆刻的艺术原型。我以为，古代印章虽旨在实用，但绝非一般的实用物。作为标示主人地位或身份的凭记，印章的主人想必在印材的选择及其制作方面都会有许多奢望和苛求，即如同今人希望得到一套理想的家具或服装那样挑剔；而制作印章或参与制作印章者理应也是想方设法，施展自己的拿手绝技。这种情形，与今人的"艺术构思"颇为类似。

又，古代印章之"古典性"，乃是其"装饰性"品位之保证；其"装饰性"，又是其"古典性"多彩多姿之变通，此二者互为表里。而好古之士，见仁见智，秉赋不同，或谓刻意求工者为典雅，或谓草草急就者为真率，或以满白者为茂密，或以瘦劲者为峻峭，如此等等，不一而足。故说古代实用印章有成为篆刻艺术原型之可能性。

韩天衡先生在其《明清流派印章初考》中说："秦汉玺印的高明，是它特定的时代条件所孕育的。其一是印章用途广泛，公文传递、经济贸易、军中行令、社会往来都须臾少它不得，这势必促使印章艺术的腾达；其二是当时的印文，基本是当时社会用字，用以入印驾轻就熟，增损变化，均能得妙理而不逾规；其三，印章为佩用者身份的象征，对作者的严格要求，具有镌制上求精的督促作用；其四是当时民风笃实，无名的印工，多能认真地将高技大艺施展于不逾方寸的印章中。"这四方面原因，相辅相成，而韩天衡先生所谓"当时的印文，基本是当时社会用字，用以入印驾轻就熟，增损变化，均能得妙理而不逾规"，更是其中之关键。所以，在古代实用印章中，

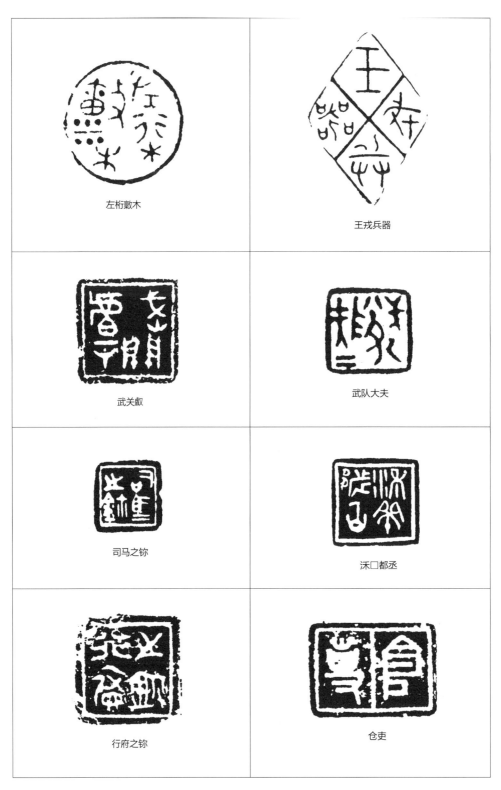

左桁敺木

王戎兵器

武关敧

武队大夫

司马之钚

沃□都丞

行府之钚

仓吏

图 1.2.1　印文生动的古玺

又以古玺汉印最为篆刻家所钟爱。

先秦印工，熟悉大篆，大篆乃是当时社会通用文字。故其因印材之形而变化印文，或因印文之形而变化印形，游刃有余。这也与当时印章制度尚未形成相关。是以古玺自然生动，其中精彩之制，奇妙绝伦。（图1.2.1）

秦印之形虽趋一律，但当时印工熟悉小篆，其印文"笔意"流畅，安排妥帖，多有能品。（图1.2.2）

汉印以质朴雄厚取胜，乃因当时印工熟悉缪篆。所谓缪篆，其实是隶化了的小篆，颇类似于当时汉隶的书法精神。以此入印，印文线条的"表现力"，自然得到了丰富。（图1.2.3）

自魏晋南北朝之后，其官印总体水平日渐低下。魏晋南北朝官印，因循汉制，故而不显；且制作多率意，是印章之衰落。而文字发展演变，今体字取代了古文字，成为社会上的通行文字，印工对篆书也随之陌生，勉强以篆书入印，不复有古玺汉印之妙。但是，其间以"今体字"为印文的私印、花押之类，犹有可观者。（图1.2.4）

我以为，印章制作与文字书写之密切关系，已经暗含了"篆刻即是书法"之理。虽然古代实用印章本身并非篆刻艺术，而只是篆刻之艺术原型，但二者制作过程极为类似，都是先书写后制作，印稿书写水平直接决定着成品之水平。实用印章之"艺术水平"的高低变化，正昭示着"书神"与"印魂"的有机联系。如果篆刻不能依照自身的艺术形式来表现书法，则将失去表现力，枉存印章之形制。这是古代印章给予篆刻家们的启示，亦是古代印章之为篆刻艺术原型的更深一层含义。事实上，明清篆刻家们对艺术原型的转换，其水平也是随着对古文字研究的深入，篆书书艺的提高而提高的。这个问题留待下文详论。

古代实用印章本身具有成为篆刻艺术原型的可能性；而这种可能性转化为现实，则必须有特定的社会条件。历史提供了这一必要的环境条件。

自唐代起，印章已不再以实用为其唯一的用途，而开始逐渐在艺术领域中占据一席之地。据传唐太宗李世民尝以"贞观"年号的朱文联珠印，钤盖他所观赏过的书画佳作。又传他曾把一颗王羲之黄银印赐给虞世南赏玩。丞相李泌曾别出心裁地以其书斋"端居室"的名称入印。这些情况，已表明印章由原来的实用范畴，逐步朝着艺术的领域渗透。同样，印章的文字，也由以往单刻官衔、姓名及字号等等，扩展到镌刻具有文学含义的内容。应该说，这就是印章由实用向艺术转化的征兆。

宋元以来，金石考据、搜录之风大盛。当时文人士大夫视古代印章为学

蜀邸仓印

泠贤

茝少阳内

左马将厩

南卢

杨独利

君事

昌武君印

图1.2.2 "笔意"流畅的秦印

器府

阿阳长印

校尉司马印

蓝田令印

图 1.2.3　质朴的汉印

汤（押）

右策宁州留后朱记

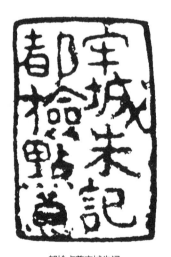

都检点兼牢城朱记

图 1.2.4 "今体字"印例

问，为雅玩；书家、画家更爱其古雅，或如赵孟頫自篆印文由印工代制，或如王冕试以石材仿制，乃至如汪关因得古印而易名。

实用印章之制作工艺正逐渐衰落，而印章用于赏玩、用于书画艺术之鉴藏、用于制作斋号及文学性词句，正逐渐超出纯实用范畴，朝着艺术的领域渗透，此二者是多么不协调！

如果未见古代印章，或许这种反差还不显著，篆刻艺术之生成或许还会推后一些。但是，当时有关古代印章的认识与研究，确已初具规模。以元代吾丘衍《学古编》为例，此书堪称篆刻艺术之奠基石，据其中《三十五举》载，此时已有王俅《啸堂集古录》及"古人《印式》二册"行世。尽管吾丘衍谓"三代时却又无印"，暴露了当时学者对古代印章认识的严重局限，但他对汉印已有较为全面的研究，诸如官印与私印、铸印与凿印之分类，汉印印文排列之秩序，汉印与唐宋印之区别，印文之间及其与边栏之间的关系等等；特别是对汉印篆法的研究，吾丘衍说："汉有摹印篆，其法只是方正，篆法与隶相通……汉印，字皆方正，近乎隶书，此即摹印篆也。"斯言更深刻地揭示了汉印之"艺术"特征。

与此同时，有关古文字的字书、碑帖不断出现；自制私印或制印以奉赠师长、友人业已流行。至此，私印、特别是文人墨客所用私印逐渐从实用印章体系中分化出来，不断"古"化、"雅"化，篆刻遂随缘而起。

《三十五举》有云，"汉魏印章，皆用白文……自唐用朱文"，这是当时人们的认识。故，白文以汉印为范式，朱文以唐印为原型，乃成为早期篆刻家共同的审美标准。

我以为，部分私印之从实用印章体系中分化出来，以模仿古代印章求其雅化，而与当时习俗相径庭，这是实用的印章走向艺术的篆刻之重要标志。在此过程中，对古代印章及古文字的认识与研究，当时文艺界日益形成的复古运动，为古代印章成为篆刻艺术原型提供了必要的环境条件；文人雅士用印、闲印的出现乃至以印章入书画，均对印章的艺术化提出了紧迫的要求；而古代印章之高标风韵、惊世骇俗，直令身处印风衰败之际的早期篆刻家们心摹手追，除了虔诚地模仿原型，他们还能有什么作为呢？

三、对原型的第一次转换

篆刻艺术之生成，是从印章进入"石印时代"开始的。

在此之前，虽然宋元时期的不少文人雅士，期望着自己能在印章的方寸之地，一展自己的才学和风雅，但是，碍于当时印材之限制，他们最多只能参与治印，即从事首道工序——书写印文，余下的事则只能依赖于工匠之手，是好是坏，也只有"听天由命"了。

相传元末王冕，偶然之中发现一种理想的印材——花乳石，为文人雅士之自篆自刻，解决了一大难题。及至明代文彭、何震，推广石质印材，从此，一些有"金石癖"的文人，如鱼得水，耕石不倦，篆刻遂蔚成风气。

显然，印材的置换，为印章的艺术化提供了重要的物质条件。印章制作之方便之门既开，对原型的艺术转换遂成为现实。

"篆刻"二字，初为动词。明代徐官谓"篆刻图书记"（语出《古今印史》），盖"图书记"为当时印章之名称，而"篆刻"乃篆印、刻印之意。亦即是说，篆刻之初，人们尚未特意区别篆刻艺术与实用印章，只是雅好古法，不同流弊而已。

上文提及，基于当时认识水平，早期篆刻家以汉魏白文印、唐代朱文印为篆刻原型，竭力模仿，从而改变了当时部分实用私印的面貌，致使印章转换而为艺术，其功莫大。但是，正缘于早期篆刻与实用印章之直接联系，缘于当时人们对"篆"与"刻"的认识程度，早期篆刻水平颇不如人意。

其一，篆刻既为实用印章之雅化、古化，仍在实用笼罩之中，则对古代印章的模仿，首先表现为对古代印章制度的回复，特别是对古代印章印文排列秩序以及印文字法的热衷。这种研究是实用的立场而非艺术的立场。且当时学者唯古是从，古之有之方可为之，古之未有则成禁忌，因而极大地限制了篆刻艺术形式，束缚了篆刻家的艺术创造力。

其二，篆刻之初，人们刚刚开始尝试在石质印材上刻锲。既然书画艺术创作有"笔法"体系，则篆刻之"刀法"，亦即成为早期篆刻家绕不过去的第一个课题，恰如今人初学篆刻，首先须知如何用刀。故，醉心于刻锲技法，乃是早期篆刻必经之路及其贡献之所在，也是其艺术水平难以提高的根本原因。

其三，当时篆书书艺并不发达，作为实用文字，篆书早已退出日常生活；作为书法艺术，篆书书艺之复兴始于清代中叶。《三十五举》尚且教人"写篆把笔，只须单钩"，毛笔"略于灯上烧过，庶几便手"，哪里谈得上

篆书之艺术水平。故于"篆"，早期篆刻家首先须过"识字"关口。《学古编》开列"合用文籍品目"；徐官说，"篆刻多误，皆因六书之未明也，乃叙古今书法于中"；何震说，"六书不精义入神，而能驱刀如笔，吾决不信"；到了赵宦光也还在说，"不会写篆字，如何有好印"。

其四，当时人们不识先秦古玺，以为汉印最古，故以汉魏白文印为艺术原型。《三十五举》说："白文印，皆用汉篆，平方正直，字不可圆，纵有斜笔，亦当取巧写过"；"四字印，若前二字交界略有空，后二字无空，须当空一画地别之……不然一边见分、一边不见分，非法度也"；"白文印，必逼于边，不可有空，空便不古"。由此可知，当时人们对白文原型的把握，无非均衡平直、整齐一律，对篆刻"章法"的变化研究不多。这也缘于秦汉印章，其形制大体趋于一致，其印文布置大多均分印面，"章法"变化并不显著，致使早期篆刻家对此多有忽略；今人仍多有以此为篆刻章法之不二法门者，诚为可悲。假使早期篆刻家已经知识古玺，如何会有这番论说。

其五，当时人们不知朱文印早已有之，以为唐代朱文最古，遂以唐代朱文印为艺术原型。一说吾丘衍、赵孟頫创"圆朱文"，恐怕也只是以《说文》小篆为据，参照唐朱文变化而来。《三十五举》说："朱文印，不可逼边，须当以字中空白得中处为相去，庶免印出与边相倚无意思耳。字宜细，四旁有出笔，皆滞边，边须细于字。"可见，当时人们对朱文原型的把握，比白文更为单调。

上述种种历史条件，决定了早期篆刻家对原型的第一次转换，其最具有显著意义者，即是篆刻"刀法"的研炼和创立。换言之，早期篆刻之艺术模式只能是"篆字+刀法"了。而相形之下，其朱文篆刻之总体水平更劣于其白文篆刻。

早期白文篆刻的"篆字"，无非是集古印之印文，或依照缪篆的字形结构，依照古印印文的样式书写，直接模仿汉印的基本"章法"。其朱文篆刻的字形结构，无非是依照秦篆、圆朱文及古文奇字的字形结构直接书写，或者参照白文印印文，稍加变形，而遵从汉印的基本"章法"，论手段根本谈不上高超。

显然，早期篆刻家与其说是在进行艺术创作，还不如说是在临摹的基础上的"换字习作"；也很难说他们有多少自己的艺术主张。至于其白文篆刻大多胜于朱文篆刻，一是缘于前者的原型本身高于后者的原型；二是缘于前者的方直平正比后者的圆转屈曲更易把握。

早期篆刻的刻镂，原本无所谓"刀法"，只是印材的置换决定了篆刻制

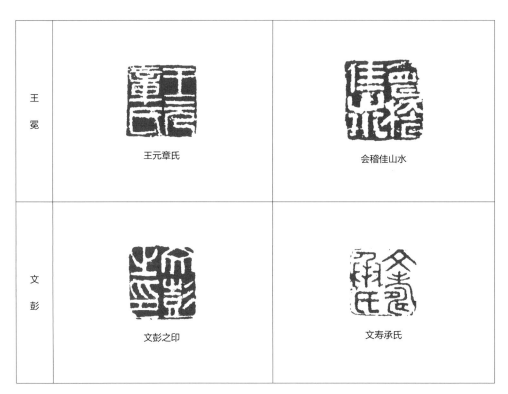

图 1.3.1　王冕、文彭篆刻作品

作手段必须重新确立。王冕时代，人们刚刚开始尝试以石材仿制古印，用怎样的刀，及怎样用刀，均无一定之规，唯求其质朴之古趣。至于文彭，也是从效果出发而制作篆刻的。相传文彭制作篆刻，火烧掷击，不择手段，未尝斤斤于"刀法"；而其牙材篆刻之作，据传是由文彭篆稿后，托工匠艺人李文甫代剔，也没有什么"刀法"可求。（图1.3.1）

何震以下，篆刻家们以其对原型种类的偏好，或应求制者之心愿，逐渐固定用意之倾向，制作之方向，由原型将军印、玉印挺拔的线条转换出猛利的"冲刀"，由原型铸印之厚实的线条及其腐蚀斑剥效果转换出迟涩的"切刀"，如此等等。篆刻的"刀法"逐渐形成，并为当时人们总结确立。（图1.3.2）

我以为，早期篆刻"刀法"的生成，与书法的"笔法"有着直接关系。书法家既为用笔立一规矩，则篆刻家不可不为用刀立一规矩；书家笔法，因人而异，为其书风形成之重要元素，而早期篆刻对原型的模仿，以刀法为最显著者，则当时篆刻家特有的刀法，同样也成为其篆刻风格之最显著的元素。可以说，早期篆刻"流派"，其实是以篆刻家不同的刀法风格为标志

汉 印	明代篆刻
赵博印	程守之印
赵安	汪关之印
赵遂之印	淳于德

图 1.3.2　汉印与明代篆刻之比较

寿承氏（文彭）

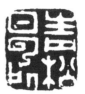

青松白云处（何震）

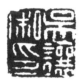

吴让私印（金光先）

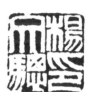

杨文骢印（朱简）

俞安期印（梁裹）

图 1.3.3　早期流派篆刻作品

的；以刀法来划分早期篆刻之风格流派，也才是有真实意义的。（图1.3.3）

　　《寿承氏》为文彭所作。身为"流派"鼻祖，其实当时他对篆刻的认识，还谈不上有较深的理会。故表现在篆法和章法上只能"任笔为体"，难言美妙。刻锲上的表现，"法"也不明确，属于初期的、低级阶段的"无法"状态。

　　《青松白云处》为何震所作。一眼看去，即有模仿汉铸白文印意味。刀法上冲切结合而以冲刀为主。之所以还不失厚重，则是放刀谨慎，由雕饰而造成的结果。

　　《吴让私印》乃金光先所作。金氏篆刻初学何震，后专攻汉印。此方仿汉白文印作，就刀法而论，明显比何震爽利简练。

　　《杨文骢印》为朱简所作。他精研古篆，首先将玺印断为先秦印章，可说很有见地和识鉴。此印以切刀刻制而成，故能见诸厚重和深沉。

　　《俞安期印》为梁袠所作。梁为何震得意弟子，篆刻神似师法。此作刀法如冲似切，不着痕迹，能较好地表达刀和笔的双重意趣。由此可窥视到"刀法"在明代已日渐成熟。

　　然而，刀法既立，其功也大，其病也深。就其功而言，篆刻刀法的研炼，使早期篆刻家对原型的转换，由简单模仿走向刀法表现，篆刻自身规律由此发端。就其弊病而言，则其一，为用刀制作立法，势必导致为制作而制作，为用刀而用刀，已失篆刻制作之本义；其二，以刀法为风格、为目的，而求之于所谓的"个性"，势必导致刀法在人们认识上的繁复和琐碎而捉摸不定，甚至为法所囿。

　　其实，后世人们从实践中醒悟到，所谓篆刻"刀法"，实际上只有两种，也就是"冲刀"和"切刀"。然而，在明清印论中有关"刀法"的论说却很"玄乎"。许容《说篆》称："夫用刀有十三法：正入正刀法；单入正刀法；双入正刀法；冲刀法；涩刀法；迟刀法；留刀法；复刀法；轻刀法；埋刀法；切刀法；舞刀法；平刀法。"虽然作者不厌其烦地曾对每一种刀法作了注脚，但人们看后往往仍莫明其妙。明明简单的事，反而被搞复杂了。

　　又，书法既讲"执笔法"，则篆刻家也大谈执刀法。明清以降，人们或出于机械仿效书法，或出于故弄玄虚，对此十分"黏着"。视刻刀为"铁笔"，作为一种比喻，指示篆刻与书法之内在联系，未尝不可；但如果因此而拘执于"执刀法"，煞有介事地仿照书法执笔而强调握刀之必须抆、押、勾、格、抵，则不过是自我作难而已，既不灵便，亦难以得劲。这也是早期篆刻生搬硬套书法艺术之又一例。

　　综上所述，早期篆刻之刀法源流，大致可分两支：其一从模仿原型之效果出发，以刀刻为制作之基本手段；另一则从"刀法"本身出发，或人人相仿形成流派，或各各相异自标风格。

　　从模仿原型之效果出发，当是早期篆刻用刀之初衷。虽则法无定法、神出鬼没，但如此刻锲更多受制于原型，故不可谓其高明。若能从"心法"，

方可由入而出，逞其自然。

从"刀法"本身出发，虽然有益于确立篆刻艺术自身的技法，并在一定程度上超出了原型的限制，但为刀法而刀法，已落篆刻制作之第二义，故亦不可谓其高明。若能变化于笔墨之间，曲尽其书之意趣，则死法亦能活用。

可惜早期篆刻家或蔽于此理，或力不从心，焉能高标风韵、风规自远。

四、明代五家评

或是因为早期篆刻理论即已达到了相当的高度，今人论及明清流派，往往褒多而贬少，而置当时理论与实践之严重脱节于不顾。我以为，这种想当然的艺术品评，危害极大，势必造成人们对古人的迷信心理，以至窒息艺术生命。

故，对当时篆刻实际创作水平作一较为客观的分析，是十分必要的。此处以具有典型意义的明代五家——文彭、何震、苏宣、朱简、汪关为例，剖析早期篆刻之实际创作水平。

文彭（1498—1573）。

文彭竭力推广石印，成为明清篆刻的开山鼻祖。人们崇仰他开创流派印学的功德，乃至因为他的德高望重，便连带他的篆刻一起偶像化了。

明代王野称：文彭篆刻，"法虽出入而以天韵胜"；李流芳说他"颇知追踪秦汉"；王稚登称其作品"非俗非陋，不徇不拘"。

当代较有影响的篆刻家也说："文彭以纯正胜。"一些篆刻理论家虽然比较客观，对文彭篆刻采取有褒有贬的态度，但仍不免有"运刀自然""笔意苍劲""章法自然"甚至"耳目一新"等溢美之辞。

我以为，吾丘衍、赵孟頫虽力主印、篆宗秦汉，但尚未真正解决自篆自刻的问题；"石章始于宋"（何震语），但只在民间，尚未登堂入室；王冕自篆自刻，但只为一己之好，尚未加以推广。唯文彭身体力行，弘扬此道，篆刻艺术始蔚成风气。故以其为开山祖，推崇文彭并无不可；而因此说文彭篆刻如何高妙，则不免"爱屋及乌"之嫌。

从目前被世人认可的几颗"真文彭"中，绝难看出它的美妙来。（图1.4.1）

《文彭之印》这方朱文姓名印，论其好处，似乎只在线条尚有笔意，无后人刻"圆朱文"的那种雕琢气。余者，并无惊人之处。"文"字第四笔上所加三小撇，分明是"蛇足"；"印"字上部的三个圈显得造作；且文字在印面的摆布，空白太多，很不协调。

《任侠自喜》，如"木戳子"一样呆板乏味。出自"大家"之手，未免欺人。此作传为牙章，或许较难见诸佳趣。

《七十二峰深处》《琴罢倚松玩鹤》，据传这两件作品也是牙章。且凡文彭的牙印，均由他落墨篆稿后，托工匠艺人李文甫（石英）代剞。这两件

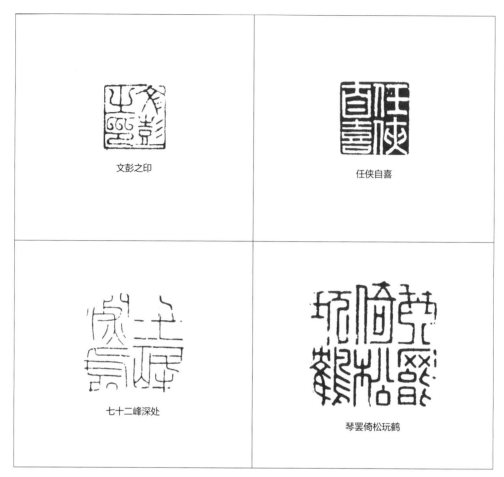

图 1.4.1 文彭篆刻作品

作品，在传世文彭篆刻中，算是能见些功力的，但也只是在线条上的均匀和章法上的平稳而已。其印文取法缪篆而作细朱文，易于平正均衡，较圆朱文多一些古朴；至于线条的圆劲，究竟是缘于写还是缘于刻，谁也不清楚。但无论是写抑或是刻，此二作只需靠死功夫硬"磨"，自能奏事。齐白石老人尝言，"似文三桥，七八岁小孩都能削得出来"，此话纵然说得刻薄了些，但也是实情。

如此说，文彭初创篆刻，诚为可贵；其令当时人们"耳目一新"，亦可想见。但是，若论其篆刻艺术水平，则是名不副实，今人何必迷信。

何震（1535—1604）。

何震与文彭齐名，历来被称为"文何派"。

明代王野说："何主臣师寿承（文彭），再复而法胜，天韵自在。海内谈此艺者，莫不以何氏为准的。"祝世禄《梁千秋印隽序》中说："至我朝文寿承氏稍能反正，何主臣氏乘此以溯其源，遂为一代宗匠。"吴继士称："吾郡何主臣氏追秦汉而为篆刻，盖千有余年一人焉。"以至李维桢说他"一时无辈，没而人益重之，片石与金同价"。

对这位"片石与金同价"的篆刻大家，今人也是推崇备至的。当代篆刻理论界人士称"何震以精能胜"。何震篆刻究竟精能不精能，且看以下几件作品。（图1.4.2）

诚然，何震篆刻水平，确已超过文彭，或许这正如韩天衡先生所言，流派篆刻由文彭"叩开山门"，却由何震"进山得宝"。何震作《续学古编》，其对篆刻艺术之认识，也在吾丘衍的基础上多有发展。大体上说，何震的篆刻作品比文彭多见一点情性，显得坦然一些，这恐怕缘于他终身攻研篆刻、手段熟练。但若称之"以精能胜"，则言过其实。

《笑谭间气吐霓虹》，此作在章法上是经过一番深思苦想的。七字作六字处理，与其说是巧思，不如说是造作。"气吐"二字硬性镶嵌在一起，显得别扭。或许，何震本是为了求得印面的均衡，但又怕流于平庸，便又胆大地将"谭"字的"讠"部和"虹"字的"工"部缩短，"机心"毕露，失之造作。若以其"笔之三害"之"经营位置，疏密不匀，三害也"来检验此作，是否意味着以己之矛攻己之盾呢？

《听鹂深处》是能代表何震艺术风格的一件作品。此中文字排布，作风平实，已远胜《笑谭间气吐霓虹》的造作气；运刀也比较放纵泼辣，转折处、笔画相交处也不像前印那样一律掏得滚圆，尚能见自然之趣，与其"小心落笔，大胆落刀"之论颇合。但此作气不浑融，神不凝聚，均分印面，不过汉印之寻常手段。

《吴之鲸印》，似乎很"优美"，其实矫揉造作。其质不朴，当是此作之致命弱点。有人姑息地说他这种刻法"为后人用小篆入白文提供了借鉴"，若此说成立，也是因其"教训"而非"经验"。何震的这"创造"，无非汉印方格之布局与小篆圆转之字形的凑合，不足道。

《兰雪堂》，三字横排，看似灵活，其实令人目眩，失之花哨。何震说："圆朱文始赵子昂诸君子，殊不古雅。"观此作，又哪里谈得上"古雅"二字呢。

平心而论，何震所谓"笔之三害""刀之六害""摹印四法"，乃是明清篆刻艺术理论之发端；他对吾丘衍的批评，称"鼎文不入印之说不必

笑谭间气吐霓虹

听鹂深处

吴之鲸印

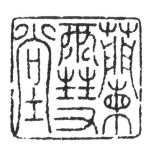

兰雪堂

图1.4.2 何震篆刻作品

泥"，也颇有"创新"精神。但是，他虽然已经知道印章"始于周"，却不明一般篆书书艺与篆刻篆法之区别，强以鼎文、小篆直接入印，并妄加华饰，这种格局，正是典型的"明人习气"，毫不足取。

苏宣（1553—1623）。

苏宣是文彭的弟子，尝摹汉印近千纽，苦练工夫，而能"与文寿承、何长卿鼎足称雄"（姚士慎语）；曹征庸称"苏尔宣氏，盖善以古字学古人者，当今率推为第一"；王稚登说"尔宣上下今古，独臻妙境"。

当代篆刻理论家也称苏宣"以雄强胜"。其艺术风格与篆刻水平究竟如何呢？（图1.4.3）

苏宣之印

啸民

痛饮读离骚

图 1.4.3 苏宣篆刻作品

《苏宣之印》，风格平实，无造作之意，用刀也浑朴凝重，可谓能得汉印遗韵。虽不惊绝，但在早期篆刻中，堪称上乘之作。

《啸民》，以小篆为体，大篆为意，苏宣如此处理，其"创意"是可贵的。但此作用心拘苦，表现手法不免雕饰，后人以"人为"淡化"自然"之恶习，实渊源于此。

《痛饮读离骚》，此作笔画尚凝练遒劲，前四字也能各自守其本体，但惜乎字字之间无一点伸缩参差，少照应之情；第五字的摆布，夸张"马"部，缩短"蚤"部，有人以为别开生面，其实很欠协调。

苏宣的艺术格调本偏于含蓄一路，谓其为"以雄强胜"，恐怕欠妥。

朱简、汪关。

朱简被后世推崇为早期篆刻的代表人物，多半缘于他在篆刻理论上有着独到的高论，对于篆刻的品评，也有犀利的目光。篆刻理论界有人称其创作以"险峭胜"。

汪关其人其印及其艺术业绩，有关史论中记载不详。可能他的篆刻颇合当时的时尚，又能演为新面，故其在当时，特别是在书画界颇为"走红"，而成为明代五大流派之一。当代篆刻理论界有人称其创作以"雅妍胜"。

那么，这两位至今还享有殊荣的明代篆刻大家，他们的篆刻是否"险峭"，是否"雅妍"呢？

在篆刻理论上，朱简堪称继往开来之大家，他曾指出篆刻之"五病"，所谓"学无渊源，偏旁凑合，篆病也；不知执笔，字画描写，笔病也；转折峭露，轻重失宜，刀病也；专工乏趣，放浪脱形，章病也；心手相乖，因便

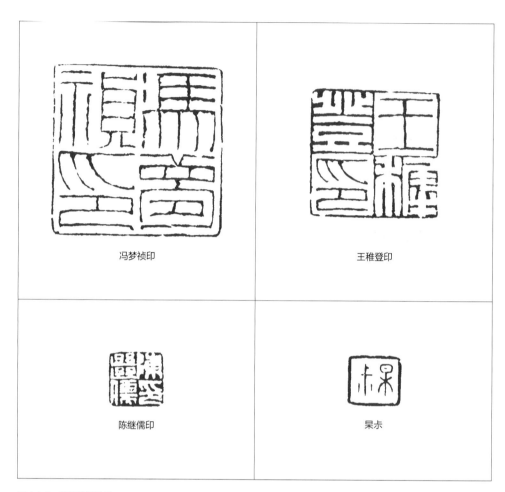

图1.4.4　朱简篆刻作品

苟完，意病也"。平心而论，在早期篆刻对原型作第一次转换之时，朱氏之论诚属高见。然对照其创作，则可知朱简的"眼高手低"了。（图1.4.4）

《冯梦祯印》，虽然表面上看，没有像他所说的篆刻"五病"中的任何一病，但偌大的印面，字画细瘦，既缺乏厚重感，也看不出艺术情趣，流于雕琢，这是不是"病"呢？

《王稚登印》，虽变换了一些手法，朱白间文，徒有其形的精到，却不见情趣，与上面一例实则犯有"通病"。

《陈继儒印》，虽无"病"却也无"神"，出于这位大家之手，也不敢恭维。

《杲卡》，从古玺平正一路出，在当时实属难能可贵。但其框大字小，已觉不够饱满充实；加上用刀缺少胆力，苦心雕饰而成，终不属大家手笔。

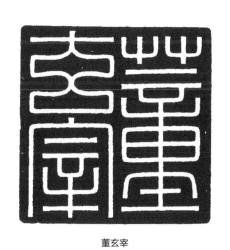

董玄宰

松圆道人

董其昌印

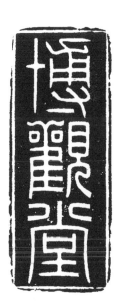

博观堂

图 1.4.5 汪关篆刻作品

汪关所作四例，形异而实同，多流于雕琢气，因而无艺术佳趣可言，想必读者也有同感。（图1.4.5）

上述评论，非欲苛求古人。如前所说，在对原型的第一次转换中，早期篆刻家曾作出积极的努力，奠定了篆刻艺术之刀法技法基础，其功莫大；至于今人对篆刻艺术之见识，也大多渊源于明清印论。

我以为，早期篆刻家之眼高手低乃是必然。当时诗论、文论、画论、书论，高度成熟，文人雅士以此目光看待篆刻，自然能出高论；何况当时一些篆刻理论，直接搬套了其他文艺理论体系。而篆刻制作技艺，则须探索积累，哪里是高论所能取代的呢。况且当时人们对篆刻原型一知半解，由此而转换原型，必然是力不从心的。

故说，明代篆刻家之总体创作水平低并不足怪，奇怪的是，今人何故对其妄加赞美而误初学者。

五、篆刻的制作与效果

铸、凿、琢、焊，是古代印章制作的四种基本方法。在谈论篆刻制作方法之前，有必要简单介绍一下古代的这四种制印方法。（图1.5.1）

铸印，是古代印章主要的、用得最多的制作方法。金属玺印，不论官私，一般都是先雕泥范，然后用翻沙法或拨蜡法（即现代铸造工艺中所称的"失蜡浇铸"）冶铸而成，名为铸印。古代印章大多数是连印文一起铸成的。

凿印，古玺印中有非金属者如石玉之类，不能冶铸，只能用刀凿刻；也有的金属玺印先铸成印坯，然后再凿刻印文，凡属此二类，一般都可称为"凿印"。其中有一类字形不整、刀痕显露的，即俗称"将军印"或"急就章"的部分金属质料的官印，多因军情紧迫，急于封派，故不待范铸，匆促凿刻而成。

琢印，也称"碾印"，是古代玉印的一种特殊的制作方法。相同于现代的玉雕工艺，乃是以旋转的金属物，添蘸以研磨剂，琢磨而成的。

焊印，也称"蟠条印"。唐代官印统用朱文，有的字画用细铜条蟠绕而成，遇有枝笔，用短条焊接上去。这是一种新的制印方法，但因蟠出的文字不易排得工整，且工程亦不简单，所以后世很少采用。

古代印章之"艺术效果"，无外乎是由上述四种特定的制印方法所获得的异趣；至少说，此二者间的因果关系颇为直接。大致上看，不同的制印方法可以得到不同的线条趣味：铸印浑厚，凿印峻拔，琢印温润，焊印则巧拙相生。

又，先秦古玺，秦汉印章等，历世千年，磨损腐蚀，因斑驳残缺而生奇趣者，是为"天工"所成，而非尽为初时制印所得。我并不认为残破者皆美，但是，这种"天工"之所为，致使某些古印神趣绝佳，确有其人力所未及之妙处。以"天工"之无意破"人工"之有意，古印的线条、印面变化由此而丰富：或化实为虚，或化分为合，于制印所得的效果之上，又添一层趣味。（图1.5.2）

以白文《关内侯印》为例。此印印面斑驳，呈现朦胧之美，非常耐人寻味。这种美感，肯定不是印章新造时既有的，而是随光阴的流逝，自然界腐蚀残损，为之加上了"肌理"，显示了残缺之美。

再以《大鸿胪丞》一印为例。此印古质苍茫。大自然对它的腐蚀致残，并没有夺去它的艺术生命，相反，如同一幅原本并不怎么高明的绘画，经过"大手笔"的渲染、烘托和润饰，神不知鬼不觉地制造了虚实，产生了

殿中司马　铸印

安远将军章　凿印

利苍　琢印

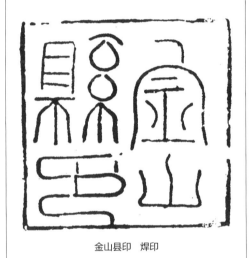

金山县印　焊印

图 1.5.1　古代印章的四种类型

关内侯印

大鸿胪丞

言凤

图 1.5.2　"天工"意趣举例

对比，显示出奇异的艺术光彩。精彩的是，由于残损严重，使印文有几处的笔画已接近于"无"，但这种"无"实胜乎"有"，足以令人产生无尽的遐想，想象到里面有着更多的东西。"鸿"字和"丞"字之间贯通的一道斜杠，更纯属大自然的无情"破坏"，而正是缘于有此一破，加强了这两个字之间的联系。同时，这道白杠从迹象上看，明显是在强力之下被硬物擦伤，能显示出一种力量。当我们看到古印中类似这种人工所莫能为的神奇之作，且为之动心时，难道还会怀疑大自然的"鬼斧神工"么？

再以极不容易为大自然"天工"磨损雕琢的玉印为例。《言凤》玉印，全印基本完好，独有"言"字上部产生了极明显的残破。此处残破，不仅没有破坏原印，反而恰恰打破了原印的"一本正经"，在工整平实的基础上增加了一点"活气"。倘若我们试把这里仅有的残破修补复原，显然此印就会趣味大减了。

又，古代印章，因其实用性，故钤拓以清晰为准，似乎没有更多的讲究。这很容易给后世篆刻家们一种错觉，即篆刻作品的钤拓乃是制作过程之外的事。其实不然。作为古代印章的一种特殊钤拓方式，封泥的"艺术效果"迥异于原印。这一点，在《上海博物馆藏印选》中表现得尤为明显，编录者为了让人们在见到每一方古代印迹的同时，能领略该印的封泥效果，尝试用特殊的材料制作"封泥"。尽管由于材料的不同以及摹制者取舍观念上的原因，使这种"封泥"的效果比古代遗留下来的封泥大为逊色，但仍足以说明一些道理。

这是一个有意义的对比：一方极工致的朱文小玺《佫郑左司马》，抑制而成的"封泥"字迹含糊，笔画拥挤，并不好看；一方上好的汉白文《关外侯印》，打出来的"封泥"字迹清楚，历历可辨，而艺术效果却属一般（图1.5.3）。这说明古人用印，其实是着眼于钤盖封泥后的"间接"效果之清晰度（图1.5.4）。并且，因白文印在封泥上所显示的印迹比朱文印清晰，故古玺印以白文居多。而后世的篆刻艺术，人们乃求诸于印面的"直接"趣味，印面本身的精粗优拙，对艺术的成败起决定作用。有鉴于此，所谓篆刻的制作过程，实际上是一个充分强调艺术表现手法的过程，亦即为造成某种艺术效果而充分调动和运用种种可能的表现手法的过程。

以上三者，均为今人从篆刻原型中看到的"艺术效果"；这种效果，除了缘于基本的制作方式（或铸或凿，或琢或焊），也还缘于磨损腐蚀及钤拓方式。

由此可知，篆刻制作，亦不必完全拘于"刀法"；刀法只是篆刻制作的

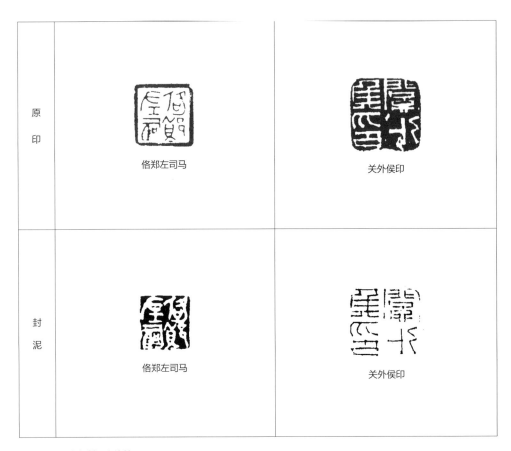

原印	佫郑左司马	关外侯印
封泥	佫郑左司马	关外侯印

图1.5.3　原印与封泥之比较

济阴太守章

图1.5.4　封泥效果举例

一种基本方法。而我们从古代印章中得到启示，篆刻制作方式还应包括模拟"天工"的"做印"及其钤拓。刀刻、做印、钤拓，由此三者构成篆刻制作过程，缺一不可。

篆刻制作，既为造成某种艺术效果，则制作本身并无定法，篆刻家不必因墨守制作之法而害艺术效果。此处当极言"不择手段"，而切忌循规蹈矩。以刀刻、做印、钤拓为篆刻制作三法，无非是为制作手段作一大致分类；至于三法之如何运用，则因人而异，因效果而用。

我以为，篆刻之讲究刀法，缘于其选用石质印材。以刀刻石，因刀之利钝，执刀之正侧，深刻与浅刻，冲刀与切刀，单刀与双刀，及石材质地之松脆与细密等等，其效果各不相同。故用刀之妙，主要在于曲尽墨稿的趣味；不是不讲究刀刻之偶然效果，而是说，过于逞刀，往往失之于破碎不当，而损害全局。

试以我创作的《食古而化》举例说明。（图1.5.5）由墨稿看其效果，我已充分考虑到按篆刻的艺术特点，在深思熟虑的基础上，以"即兴"手法，把它写得较为生动，不乏情趣了。初刻效果是基本遵照墨稿，从容走刀刻得的初步效果。二者对比，并无多大出入。论手段显然很平常，一点不"神秘"。

不少篆刻家，其实对此心中无数，往往一味在用刀上大做文章。其结果无非有二：一是有控制的破碎，难免做作之痕迹；一是逞刀"失控"而致破碎，那只能是"碰运气"了。

事实上，篆刻之刀刻，如同古代印章之铸、凿、琢、焊，为制作过程之首道工序。其线条效果多为"肯定"，亦多在"意内"；"肯定"则见骨力，"意内"即非"失控"。用刀之理，尽在于此。

至于"做印"，乃是根据需要，对印面作再加工的过程，包括用刀修改，兼及敲击、打磨诸法，莫不能用，但求竭尽"人为"而近乎自然。明清篆刻家多不知此理，近代虽不乏"做印"者，而真正会"做"、能夺天工者，恐怕只吴昌硕一人而已。

世人多以书法创作一次挥运之理，而不屑乎"做印"，是不明篆刻有别于书法之故。我以为，"做印"不忌反复，甚至必须反复，以至鬼斧神工，不留痕迹。与刀刻相比，"做印"的效果多为"否定"，亦多出"意外"；"否定"则见浑融，"意外"则能传神。

以"做印"之"否定"来变通刀刻之"肯定"，以"做印"之"意外"来化解刀刻之"意内"，制作效果由此而丰富，以至变幻莫测。

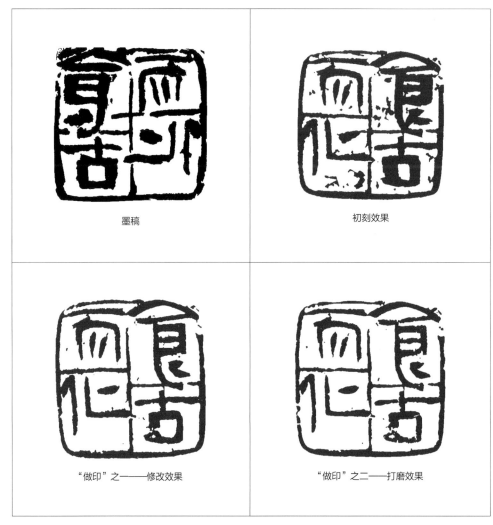

图1.5.5 《食古而化》一印创作过程示例

仍以《食古而化》为例。印面初步刻就以后，发现并未达到自己预期效果："食古"二字或笔画太粗，或用笔不够简练，与左边"而化"二字相比，不太协调。于是，我便对这两个字作了适当的更改，同时对笔画之外应去而未去掉的"垃圾"作了清理：既清除了一部分，也留下了一部分——即老一辈篆刻家所谓的"芝麻点"，乃是为了弥补局部的过分空虚，以调节整体气氛。

修改以后的《食古而化》，总体上看，虽然已能较好地体现艺术情趣，表达艺术效果，但仔细端详，总觉不少笔画缺乏圆厚之意，与自己预想表达的趣味仍有距离。于是我便又在"做印"上动了一些手脚。第一步，用带棱

角的金属块，"审时度势"地在印框和印文的某些局部适当敲击，致成残破效果；第二步，再以粉盐撒在印面，滴少许水使之不撒落，然后以拇指轻重有数地搓擦；第三步，再将印面在废宣纸或较粗糙的纸上平磨，至石面字画基本感觉"发亮"为止。用这三种手法，在很短的时间内，便将印框、印文的线条由原来的扁平状磨勦略呈浑圆状，既增加了"立体感"，又得到了令人难以捉摸的"虚意"。这件作品虚实对比的效果较好，正是和"做印"有关。

"做印"的主要目的，是在于通过人为的手法制造"自然残破"和含蓄的虚意。但必须指出，"做"得好坏，往往由做印的经验和相应的方法所决定；该做不该做，那必须视具体情况而定，否则也会弄巧成拙。

刀刻、"做印"所得之效果，皆显见于钤拓之间。钤拓效果，则因印泥之色泽及稀稠、钤拓之用纸、垫物之厚薄及软硬、蘸印泥之是否细而匀、钤拓用力之大小诸多因素的不同而变化，此中也没有一定之规。我以为，钤拓以能真切、微妙反映刻、做效果者为上，又以能于刻、做效果之外多一层变化者为上之上。

下面，以我创作的《土达信铢》为例，用不同的方法钤拓，其效果截然不同。（图1.5.6）

图a是按世俗之见——认为钤拓以印泥浓厚、甚至"堆"得起的方法钤拓的，显然走样失真。由于印泥太厚，致使"白"的印文笔画明显变细，"红"的印底太实，失去了原来印面本来具有的微妙效果，显得索然无味。

图b是按通常较有见识，但仍属于"经验主义"或"教条主义"的拓法——均匀地蘸上印泥，在拓纸下面垫上几层薄纸，用力轻重适度钤拓而成的效果。虽较前一种方法钤拓而成的效果为好，但仍未反映出应有效果。

近些年来，我曾目睹确有经验的篆刻家用如图c的方法——均匀地、厚薄适中地蘸上印泥，将拓纸直接置于平板玻璃上，用力钤盖所得到的理想效果，能够充分反映印面虚实变化而毫不走样。

图d是以橡皮或铅印用的胶辊，将印刷用油墨匀而薄地蘸到印面，然后轻轻地将印面放到铜版纸上，倒置过来，用手指在纸的背面拍打，钤拓而成的印花，很接近于印刷效果。因手法别致，有时确能做到"于刻、做效果之外多一层变化"。

我以为，钤拓之为篆刻制作之最后一道工序，欲使刀刻、"做印"之既定效果获得最佳表现，不妨尝试以各种方法，反复钤拓，于"必然"之中求"偶然"，择其佳制。这应当说是篆刻艺术制作之又一特色。

近几年间，篆刻界有少数作者尝试篆刻制作方法的改变，或是将篆文

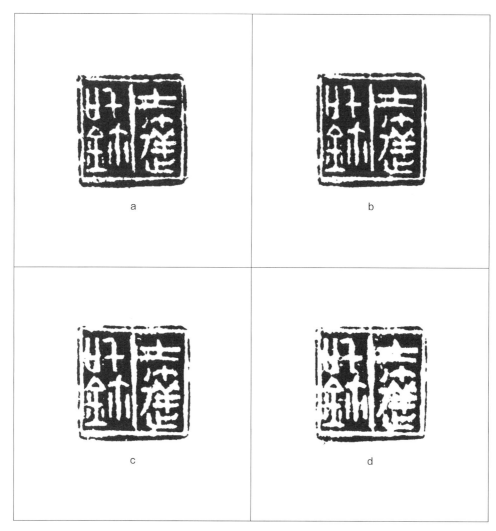

图 1.5.6 《士达信钵》一印的不同钤拓效果

刻成正字，而后变原来的钤盖为墨拓，在拓印过程中凭借技巧性的控制去制造特殊效果。也有的以先刻成的"正字白文"篆刻，用特殊材料转制成"封泥"，变原来封泥的墨拓为钤盖的方式。其中有的艺术效果确实很好，当为从谋求艺术效果出发的有益尝试。持"正统"观念的人，往往以为这样做有悖于篆刻之常式，这种批评未免过于迂腐。

概言之，篆刻制作之三法，均须从作品效果出发，为效果服务。若无视效果而一味逞其奇技，也会事与愿违。而篆刻作品效果的把握，则缘于"心法"。即是说，篆刻之用刀、做印、钤拓，当统摄于"心法"。此留待下文详解。

第二章　篆刻是书法

说篆刻是书法，即是说篆刻之发展得力于书法之发展，以至篆刻愈来愈讲究对书法的表现。

作为篆刻之艺术原型，先秦古玺、秦汉印章之所以能高标风韵，主要缘于当时印工对篆字书写的熟悉。

作为对原型的第一次转换，早期篆刻之所以囿于刀法，也正是缘于当时篆书书艺的不发达。

故，在"篆字+刀法"的早期篆刻艺术模式发展过程之中，有识之士已在竭力强调写篆水平的提高；而当篆刻刀法得以充分展开之后，篆刻艺术的进一步发展，要求着篆刻家必须在篆书书艺上寻求突破。换言之，篆刻之"篆法"，绝非仅仅是印文篆字书写正确与否，而更重要的是篆书书法艺术水平。

篆书书艺在清代中叶之后的迅速发展，为篆刻艺术创造了不可或缺之条件。篆法与刀法两条腿走路，篆刻遂演变为中期"篆书+刀法"的艺术模式。至此，篆刻艺术盛极一时。

我以为，篆法之完善，乃是中期篆刻家借助篆书书艺对原型的第二次转换，也是篆刻又一次获得艺术自律而与原型相分离的过程。中期篆刻之兴盛，得力于当时篆书书艺之长足发展。但是，也必须指出，其后篆刻之衰落，又主要缘于篆刻家为篆法所囿，而不明"篆刻即书法"之理。

既要讲篆法对篆刻发展之促进作用，这是历史；也要讲篆法对篆刻艺术之局限，这是现今与未来。

一、原型与古文字

上文提及，先秦古玺、秦汉印章的高度"艺术性"，很大程度上取决于当时印匠对印文的熟练书写及灵活安排。

先秦时代，社会上通行大篆。从商周青铜器铭文来看，大篆书风因时代而变；从东周遗存文字来看，大篆书风又因地域而异。

与人所共知的中国最早的文字"甲骨文"同时并存的商代中晚期青铜器铭文，可以说它是最早的大篆书艺。与先民重视咒术鬼神，崇拜祖先灵魂的迷信有关，商代早期、中期的金文多不成文章，而以所谓图腾、族徽之类文字如"祖甲""父乙"为多。到了商代晚期才有较长的铭文。这个时期的铭文字形近于甲骨文，但因其为金属熔铸而成，故而它受书写、制作者主观支配的痕迹不多，较多呈现的恰恰是那种不期然而然的自然之美，质朴而拙重。（图2.1.1）

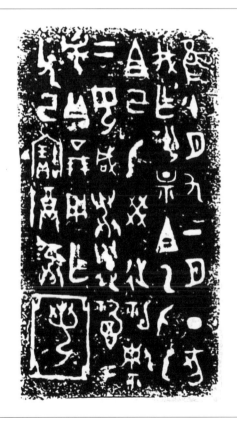

图 2.1.1　质朴而拙重的金文

与商代人相比，西周人更崇尚礼节。这反映在青铜器铭文的内容上，开始具备较高的政治和文化意识。西周前期的青铜器继承商代的风格，铭文面貌与商代也大体相类。

自西周中期起，青铜器形日趋简便，失去了原先固有的凝重严谨的风格。然而，与之相反，铭文篇幅却大大变长，如西周晚期的《毛公鼎》，铭文长达497字。就书法风格而言，也是各呈风貌。诸如运笔舒展、字迹端庄、笔画均匀，属于主流书风的代表作有《遹簋》《静簋》《卫盉》《大克鼎》《毛公鼎》等；字势圆润，形体疏密得当，遒美华丽，具有较高书法艺术价值的作品有《墙盘》《永盂》《师虎簋》等。

到了西周末期，则又出现《虢季子白盘》一类字形方整的铭文，对开拓春秋战国时期的新书风起着先导作用。而西周晚期的《散氏盘》铭义（图2.1.2），书法趋向雄浑有力、厚实壮美一格，臻于金文书法的最高境界。

当历史步入东周列国时期，诸侯割据，列国争雄，篆书书艺也出现了因地域不同而风格相异的特点。从大的方面说，可以分为"新"与"旧"两

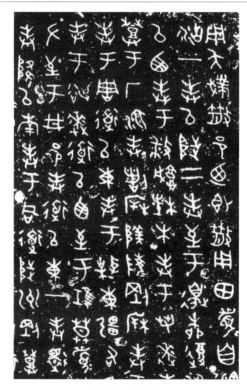

《散氏盘》（局部）

图 2.1.2　雄浑壮美的金文

个派系。其中"旧"派以中原秦的文字为代表，书风质朴平实，结构方正舒展，转折处化圆为方，仍保持旧的传统风貌。

与秦的金文书风相比的"新"派——其他地区的书风，往往以更富于装饰性的效果，体现创新的意识。在楚国金文中，尤其强烈地反映出这样一种时尚。楚国有灿烂的文化，先进文化的辐射，使当时作为楚文化繁荣标帜的楚金文，对他国具有领导潮流的影响。致使书风多变，热衷于表面华丽，甚而至于纯属美术化的蝌蚪文、鸟虫书、悬针书等花体字大量涌现。我们姑且不以现代书法品评的观念对这种奇异现象论长道短，至少说它已反映了当时人们在审美意识上求新的欲望。（图2.1.3）

总体来说，大篆之为上古文字，其字形方圆不定，大小悬殊；其笔画曲直多变，肥瘦各异；其体态正侧不拘，纵横自由。我以为，大篆文字本身就极富装饰性。

而青铜器铭文之字行顺序初定，并不严格。作为装饰性工艺，多随器形分布文字，或以文字分布而构成图饰。（图2.1.4）

以这种本身即富装饰性又极富可变性之大篆文字入印，以其字行顺序不严、随形布字又因形书字之工艺性手段制印，先秦古玺焉能不活？且当时实用玺印初创，印章制度尚未确立，一国有一国之风尚，一工有一工之巧思。所以，古玺印形诡奇莫测，其样式之丰富，直令后人难以置信。（图2.1.5）

我以为，古玺印形多变，正缘于大篆字形之可变：字形可变，则其"章法"之可变度便大，随形书字则成为可能。倘是"隶变"之后的方块汉字，其变化则很难如古玺印文那样灵活。故秦印之后，印文方正化，印形也随之方正化了。虽有秦汉瓦当作文字变形，但碍于当时的字的方正，随形书字，部分笔画难免窘迫，变化幅度也不可能大。

这里以汉《黄阳当万》瓦当（图2.1.6）为例。虽然粗看其气息仍饶有古意，但是只要我们仔细观察，即可发现其中每个字的安排，都十分勉强，不是重心偏移，就是字形不准。尽管从中可以看出工匠用尽心计，在不得已的情况下，大胆地在文字之外附加了一些装饰之笔，却仍然无济于事。

而即使是印形方正的古玺，由于大篆字形之可变，其"章法"变化也很大。这种情况大致可分为两类：

其一，字繁则大，字简则小，不作人为伸缩而能自成疏密。例如故宫博物院所藏的《闻司马玺》（图2.1.7），虽然该玺印文字各守其本体，未作有意的人为变化，但因本来字有大小，所以造成文字的"白"与"红地"之间的对比协调，相映生辉。

图 2.1.3　具有较强装饰性的篆书举例

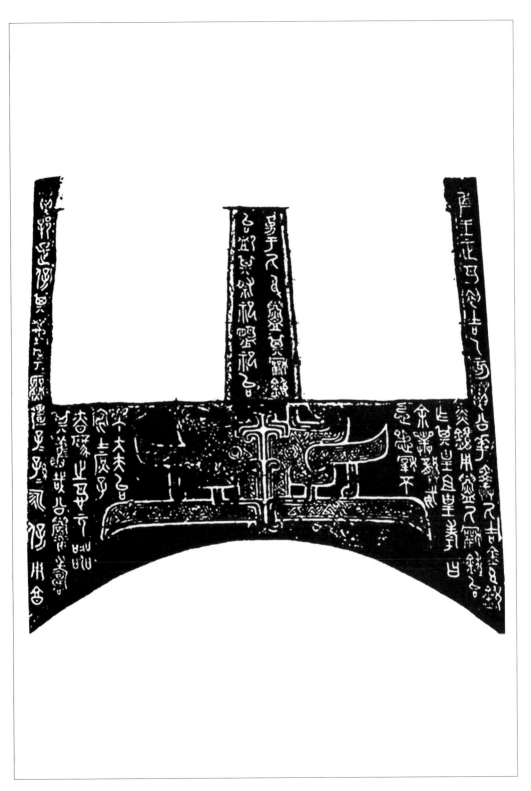

图 2.1.4　文字随器形分布的青铜器铭文

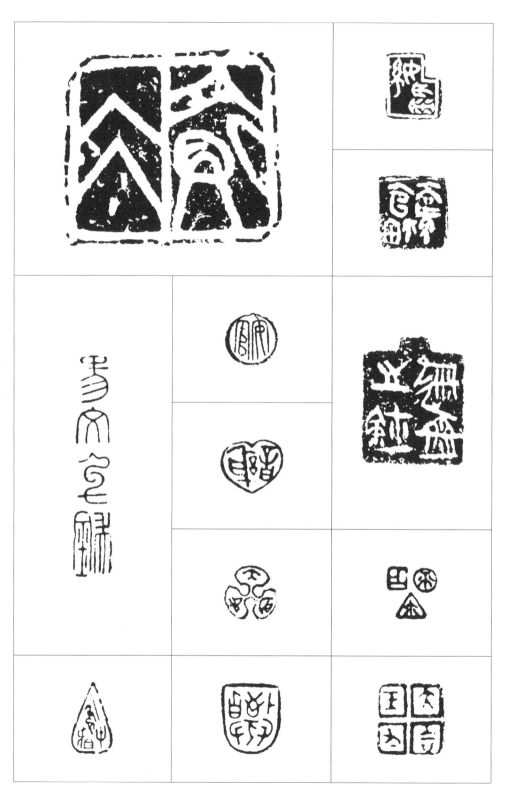

图 2.1.5 形式灵活多变的古玺

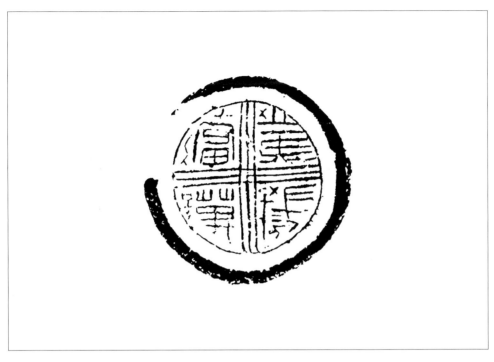

图 2.1.6 《黄阳当万》瓦当

　　其二，顺行书字，无意安排，或则空了，或则挤了，字里行间参差错落，疏密自在。如《魏石经室古玺印景》中有一方九字白文玺（图2.1.7），虽字迹模糊，印面残损严重，但从中依然可以觉察到，当时印工在制作这方玺印时的那种恣意真率、无拘无束的气派。看似字迹潦草，粗细不等，大小不一，但是它所显示出来的情趣，神气酣畅，自由自在，若出天然，绝非刻意妄求之所能及，竭尽人为之所能为。其印文之可识与不可识已无关紧要，其韵致足令明眼人叹服。

　　概言之，先秦古玺印形之多变，章法之活泼，缘于当时大篆文字之特质，缘于当时印工对这种文字书写的娴熟。由此可见，篆刻艺术与其篆文书写关系甚大。

　　再谈汉印，如果说古玺之变化缘于印文字形之变化，则汉印之变化，主要得力于其用笔之变化。

　　秦汉之际，文字大变。由篆字之圆转而变为隶字之方折，缘于书写迅捷便利的要求。我以为，早期隶书（即通常所谓"古隶"），其实就是篆书的"行书"，即从小篆之形而连笔书写，多出方折笔意而近于隶书。这种书

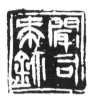

闻司马玺

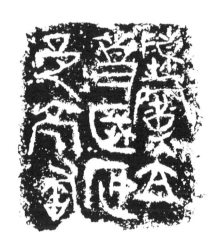

《魏石经室古玺印景》中的九字白文玺

图 2.1.7 古玺"章法"的两种类型

风变化的趋势，我们从秦代的"简书"及度量衡铭文文字中即可窥其一斑。《高奴权》铭文（图2.1.8）的字迹，一改通常小篆长方形结体的特点，字势朝着横向拓宽；用笔上，将原来小篆的转笔呈圆作了若干折笔为方的改变，这是篆书朝着隶书演变的征兆。

"隶变"之风染及印章，而隶书本源于篆书，故说，汉印专用文字"缪篆"，实质上也是一种隶化了的篆书，它曲尽了隶书的用笔意趣。

"缪篆"区别于大小篆，一是字形之平正，二是用笔之方折，三是线条之拙厚。此三者，显然得益于隶体书艺。以"缪篆"入印，必然成就了汉印平实的作风，而迥异于古玺活泼的基调。

我以为，汉印之所以能寓变化于平实之中，乃是缘于隶书书风的众彩纷纭。诸如《张迁碑》之拙重，《曹全碑》之清秀，《礼器碑》之瘦劲，《石门颂》之恣纵，等等，各呈风神。以此与汉印相比较，虽不可机械作一一对应，但已经可以探明铸印、琢印、凿印各自风貌的渊源了（图2.1.9）。

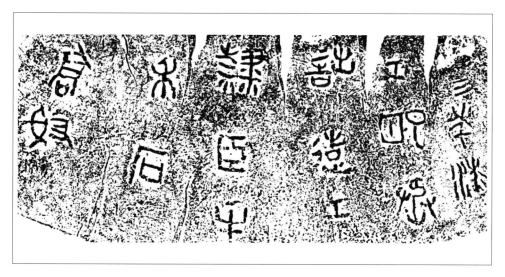

图 2.1.8 《高奴权》铭文

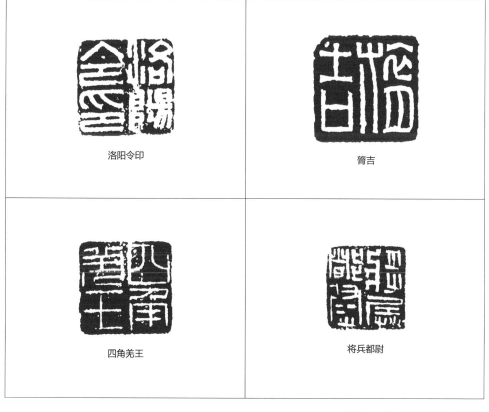

洛阳令印

脊吉

四角羌王

将兵都尉

图 2.1.9 文字风格近于汉碑的汉印

南阳太守章

威武将军章

范阳公章

定安令印

图 2.1.10　文字风格近于摩崖的汉印

又，汉碑刻文字格局，多工稳谨严，呈方阵之威势；而汉摩崖文字分布，则多参差错落，有汉简之风韵，这种情形，在汉印中也有所表现（图2.1.10）。

从上述古代印章的"艺术风格"与其文字书写的特征之间关系的考察中，我们可以引申出以下几点认识：

其一，古代印章总体风貌的演变，首先取决于当时实用文字体系的历史演变。古玺之与大篆，汉印之与缪篆，文字形态直接决定了印章的特殊面目。

其二，古代印章之优劣，在很大程度上取决于印文书写水平的高低。当然，印文书写水平的高低，站在不同的立场上看会得出不同的结论：以实用立场看，将印文写得愈工整、匀齐则水平愈高；以艺术的立场看，将印文写得愈富有奇趣则水平愈高。此处所言印文书写水平，实际上是泛指的"艺术水平"。

　　其三，篆刻艺术与书法艺术有其直接的血缘关系。可以说，篆刻家书法艺术成就之高低，不仅决定了他对篆刻原型之选择与取舍，而且决定了篆刻墨稿书写水平的高低。

　　其四，书法对篆刻墨稿书写的直接影响，并不仅仅表现在篆刻线条的笔意与墨韵效果上，而且也表现在篆刻之章法关系上。换言之，在篆刻中强调书法的作用，即意味着篆刻家将不再是简单描摹出一个正确的篆字并填入印面字格中去，而是作类似于书法创作之书写，此中既要讲笔墨效果，也要讲字行间的章法效果。

　　故说，篆刻即是书法。

二、早期篆刻家的理解

对篆刻与书法的联系，篆刻家们的认识有一个过程。

在"篆字+刀法"的早期篆刻艺术模式中，人们对书法在篆刻中的作用之认识很有限，绝非如今人所想象的那样深刻。

何震说："六书不精义入神，而能驱刀如笔，吾决不信。"这里提出"驱刀如笔"，讲用刀刻锲应如执笔书写，实质上是对"六书精义入神"的强调，即唯有精研古文字之字法，才能刻好篆刻。这与赵宦光所谓"不会写篆字，如何有好印"，其实一义。

程名世说："图书之难，不难于刻，而难于篆。点画之间，尽态极妍，曲臻其妙。"指出写篆难于刻锲，诚为高见；但是，早期篆刻家写篆，无非是学《说文》所列之小篆，汉印之缪篆，或如何震所言，"白文当仿崔子玉书《张平子碑》。朱文大概以小篆为主，白文大概以楷书（缪篆）为主"，讲究平正匀齐尚可，如何谈得上"点画之间，尽态极妍，曲臻其妙"呢？还是沈野说得更实际一些，"以奇怪篆，不识字藏拙，去古弥远"。从平实拙朴而求"古"，这是以汉缪篆为篆字书写之审美理想。故，早期篆刻家虽也强调写篆，但还只是篆字书写"心精手熟"之要求，而非篆体书法创作水平之要求。

在章法上，何震也曾有"照应有情"之说，但如前所述，早期篆刻之章法遵循汉印，大多是在印面上均分字格，以篆字填入其中，又如何能做到"照应有情"呢？

我以为，篆刻之章法本无一定之规，只是以适合印面为前提，在篆书书写过程中损益挪让，章法随机而成。唯其如此，方能"照应有情"。早期篆刻家满心汉印，满眼字格，书辄平正，布辄均匀，故说，其只知"篆字书写"之合古法，而不知"篆体书法"之为艺术。

篆刻既为"篆"与"刻"之综合过程，则"以刀代笔"说并不及"以刀法传笔法"说之深刻。故，早期篆刻家对篆刻与书法之关系的理解，当以朱简之说为最高。朱简对篆刻艺术之品评标准，乃是一种"刀"与"笔"相结合的原则，即是："刀笔浑融，无迹可寻，神品也；有笔无刀，妙品也；有刀无笔，能品也；刀笔之外，而有别趣者，逸品也；有刀锋而似锯牙、痛股者，外道也；无刀锋而似铁线、墨猪者，庸工也。"

有刀有笔，刀能充分表现笔，以至刀笔浑融一体，无迹可寻，这是篆刻之最高境界。有笔无刀之为"妙"，有刀无笔之为"能"，这表明朱简在笔

与刀二者之间的偏重。我以为，朱简之说，至今仍具有重要的指导作用。

不仅如此，朱简还注意到了篆文书写与篆刻章法之间的关系，他总结了篆文书写可能造成的变化，提出："破体移东就西，变异取此代彼，变省则隶变而微似减，反文则似悖而实有章，此字中结构之大概也。"

凡此种种，都表明早期篆刻家已初步看到了书法（篆书）与篆刻的内在联系。尽管这些认识带有很大的局限，但平心而论，在当时的情况下，篆刻家们提出这样的见解，诚可谓难能可贵。

从创作实践角度看，上文已经提及，早期篆刻家对原型的第一次转换，其主要成就在篆刻刀法之创立，即使是朱简也不外乎此；而当时篆书书艺水平很低。赵宦光别出心裁作"草篆"，颇受朱简推崇，而在今人看来，不过是初学者所为。所以，早期篆刻家虽已知道"以刀法传笔法"，但"笔法"的概念是不清楚的，更谈不上对"笔法"的深刻领会。篆书书法艺术水平不高，刀法再精，又如何有好的篆刻作品呢？更何况，就我们今天对于篆刻艺术的理解而言，所谓篆书的"笔法"，和篆刻中所要表现的"笔法"（见笔）亦不尽相同。而我们一旦对早期篆刻的弊病作仔细分析，也能充分证实当时人们对于篆刻"笔法"认识的肤浅，不过属于对古代印章之印文"笔法"生吞活剥的套用。

作为浙派篆刻之开山祖，丁敬的"离群"之思诚为可贵，其用刀承绍朱简而多有创意，迟拙含蓄，方切律动，通常所谓"蚕头""燕尾""锯齿""蜂腰"之类"病刀"，他敢于以碎刀直切的手法加以强化，致使平正浑穆一路篆刻风格之形成。但是，丁敬的篆刻，又何尝不是在"墨守汉家文"。

《丁敬身印》及《龙泓馆印》朱白两方作品（图2.2.1），是大家熟悉的、最能代表丁敬篆刻风貌的两类，并对后来西泠诸家产生巨大影响，以至于流而为派的典型格局。从中我们确实可以看出，丁敬是在力图矫正明人篆刻纤巧浮滑，只求表面的恶习，而以清刚朴茂的作风来"力振古法"。具体表现在：其一，在字法上取字形的方正，以体现刚性；其二，从刀法上以碎刀直切来表达拙重深沉。这使他的作品既得古意，又具有较强的艺术个性，实现了对明代篆刻的超越。但是，我们分明也看到，凡是丁敬的成功之作，仍未出汉印路数，只停留在对那种四平八稳的"常式"模拟上，平正则平正，在凝重中却难以展露风神。至于说在其论印诗中所提到的"看到六朝唐宋妙"，尽管人们交口称诵，然所指何意，似乎从其作品中也很难找到答案，看不到究竟妙在哪里。而我们能够见到的如《炳文》《小山居》《石

丁敬身印

龙泓馆印

图 2.2.1 丁敬篆刻作品

泉》《山舟》等作品，纵然可以体现他篆刻面目的多样化，但论格调却并不高，多半表现为刻意妄求和矫揉造作。

故说，丁敬之高明处，只在其能以个性化的刀法传达汉印古拙浑厚之精神，仅此而已。后人称赞他"开千五百年印学之奇秘"，其实夸大不当：丁敬所作，无非"缪篆+刀法"，何尝真正解得篆刻的"奇秘"！且其切刀法，装饰味较重，后经浙派传人恶性发展，每况愈下，竟成为类似现今美术字之巧饰。究其病根，实是缘于浙派篆刻家只知篆刻之刀法，而不知其书法。

何以见得？我们且以包括丁敬在内的"西泠四家"中另三家蒋仁、黄易、奚冈的作品为证（图2.2.2）。从中明显可以看出：首先，丁敬的"离群"，在他们身上已变成"合群"，一点也体现不出自己的创新欲望；其次，是把丁敬的艺术风格视为极则，亦步亦趋，不思嬗变，致成艺术僵化。所以，观他们的作品，若出一人之手，尽管当今篆刻界有人强以"苍劲简拙""闲雅遒劲"和"秀逸"来区分这三家的特点，恐怕也只是"大同"中之"小异"罢了。总的来说，这三家的可悲之处，是将丁敬篆刻的多种形式浓缩为两种主要定格：一种是方拙化了的圆朱文，另一种是装饰化了的汉白文，以此加以大量地重复炮制，形成了所谓"浙派"的程式。他们的所作所为，说得好听一点是"继承"，刻薄一点则是"印奴"。

浙派"后四家"的状况又如何呢？与"前四家"相比，稍有异化；但大多只表现为"弄巧"：陈豫锺"贵于绵密，谨守法度"；陈鸿寿以"跌宕自喜，然未尝度越矩镬"；赵之琛"务求倩美，以巧取胜"。故意"弄巧"的结果，必然招致"成拙"：陈豫锺意气不活，流于板滞；陈鸿寿千制一面，绝无变化；赵之琛"锯齿燕尾"，为人诟病。关于"巧"，赵之谦曾说：

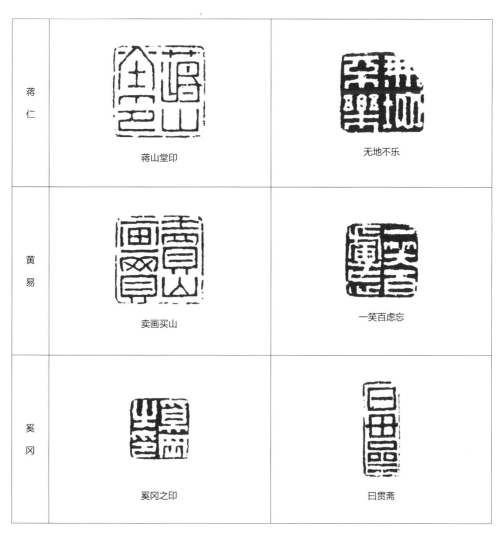

蒋仁	蒋山堂印	无地不乐
黄易	卖画买山	一笑百虑忘
奚冈	奚冈之印	曰贯斋

图 2.2.2　蒋仁、黄易、奚冈篆刻作品

"浙宗见巧莫如次闲（赵之琛），曼生（陈鸿寿）巧七而拙三，龙泓（丁敬）忘拙忘巧，秋庵（陈豫锺）巧拙均，山堂（蒋仁）则九拙而孕一巧"（见《书扬州吴让之印稿》）。这番话，虽然不同的人会正过来、倒过去地作不同理解，但因浙派妙处本不在于巧，所以，一旦"弄巧"过甚，便不得不把浙派篆刻推向穷途末路之边缘。（图2.2.3）

浙派"后四家"之一的钱松，前未提及，这是为了在此专门一提。他的篆刻，师法丁、蒋而得浑厚朴茂，自立面目，比浙派其他的诸家意境为高。吴昌硕极称赏之，认为是浙派的"后劲"。按理，他善于在总结前人经验的同时，吸取失败教训，创造一种"切中兼削"的刀法，使自己的篆刻大为改

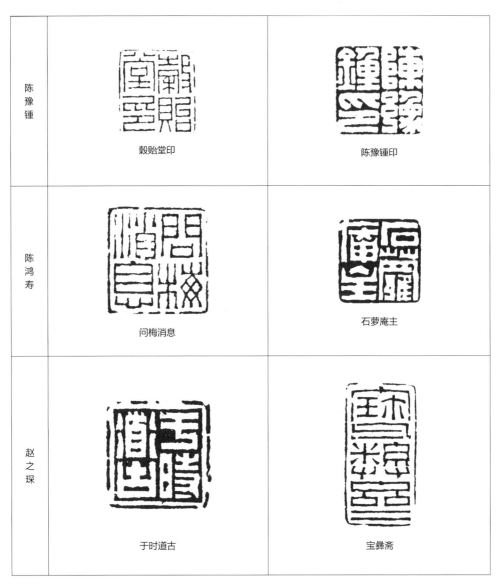

陈豫锺	穀贻堂印	陈豫锺印
陈鸿寿	问梅消息	石萝庵主
赵之琛	于时道古	宝彝斋

图 2.2.3 陈豫锺、陈鸿寿、赵之琛篆刻作品

观而迥异于诸家，这本身就意味着一种创见，应该大书特书。但遗憾的是，钱松以后直至今天，篆刻界持门阀观念或保守思想的人，往往因其篆刻格调的不同，将其排斥到浙派以外，或者不以为然地一笔带过；仿佛流派就只能承袭，而不可以再加以发展。我以为，这种流派观绝不是开拓进取的立场，更不是艺术的立场。

实事求是地说，钱松的篆刻，尤其是他的白文作品，很值得称道。其佳制，不守定规，不事雕饰，能运用自己创造的娴熟多变的刀笔技巧，刻

胡鼻山人胡震之章

字予曰恐

图 2.2.4　钱松篆刻作品

得无拘无束，郁勃着苍莽浑灏之气，具有他人所没有的那种金石古意（图2.2.4）。处于浙派没落之际，何等可贵。反之，如果像前四家中蒋、黄、奚三家那样一味模仿，像后四家中两陈一赵那么专事弄巧，把丁敬苦心探索而来的"奇秘"沦为俗格，又有多大意义呢。

　　我以为，浙派篆刻的流变，虽历经乾隆、嘉庆、道光、咸丰达100多年的较长时期，但自丁敬力挽颓风、印灯续焰，以其刀法钝朴奇崛开宗立派之后，所有浙派作家之注意力，几乎都为一叶所障，只寄望于刀法的规格化以延续丁敬遗传下来的"不二法门"，别无他想，道路越走越窄。故说，所谓"浙派"，只能归属到早期篆刻对原型作第一次转换的范畴。它对篆刻艺术发展的贡献在于：其一，总结以往篆刻刀法而有创建，并借此进一步拉大篆刻与其原型之间的距离；其二，以汉代朱文印为原型，使朱文篆刻创作有了较大的改观；其三，丁敬竭力倡导艺术创造、追求出新，为后世篆刻家立一座右铭，功德无量。

三、邓石如与"印从书出"

自邓石如出，清代篆体书艺大发展，篆刻之"以刀法传笔法"方始成为可能。

邓石如深得汉碑篆额之精髓，以汉篆笔法写小篆，其篆书书法卓有建树，并为此后篆书书法之风格化大开方便法门。

我以为，邓石如未出，写篆者只知合古法，而未知有我法；或虽求我法，但力不从心，无以自立。邓石如既出，则写篆者皆知当源于古法、出之我法。故篆书书艺一时众彩纷呈，争奇斗艳。

在篆刻上，邓石如敢于以其篆书入篆刻，创开"篆书+刀法"之艺术模式，其功莫大。因为，当魏稼孙目睹邓石如篆刻，称其"书从印入，印从书出"而倍加赞赏时，人们对书法与篆刻之间的内在联系有了更进一步的认识。

但是，平心而论，邓石如的篆刻创作水平并不高。如此说，绝非指邓石如篆刻艺术观念对前人没有发展，而是实际创作水平与历来篆刻界的普天颂赞显得"反差"太大。长期以来，人们一提及邓石如，大抵是以其"书从印入，印从书出"称其"印外求印"的变革精神；或因其提出过"疏处可使走马，密处不使透风"的卓见，因其篆书书法水平之高超，而想象其篆刻章法的超绝乃至于篆刻的神奇。所有这些，其实不过是想当然的推断和不加思索的沿用旧说罢了。而要论其真正的创作水平，重要的应以事实说话。

说邓石如篆刻创作水平不高，首先是因为他的篆刻佳作很少。就我们平时所见，至多只有《意与古会》《江流有声断岸千尺》及《古欢》等少数的几方，尚能反映特色并见诸"灵气"（图2.3.1）。这几件朱文作品，一反常规，其线条刻得比别人厚重；章法安排上也看不出多少勉强之意，基本属于以"写"的手法来协调布置，而不同于许多蹩脚刻手用"算"的方式苦心谋划，足见他确有过人之处。然而，这样的作品能有几方？其余类似这种"风味"的作品，分明犹嫌不足：《事无盘错学有渊源》，太按部就班，过于工到；《振衣千仞岗濯足万里流》，则不善于按字画的多少合理调停布置，显得章法松散，了无兴趣；《燕翼堂》，更是故意扭曲笔画，纵然看似统一，已显得"装腔作势"，不足为美。

如果说邓石如的篆刻如何了得，我以为只是在他创作的朱文篆刻中有少数几方偶然拾得的像样作品。其白文作品，人们总喜欢把它"附带"在朱文一起加以恭维，我更不明白人们对此究竟是以耳朵"听"（名头）还是用眼睛"看"（作品）的。（图2.3.2）

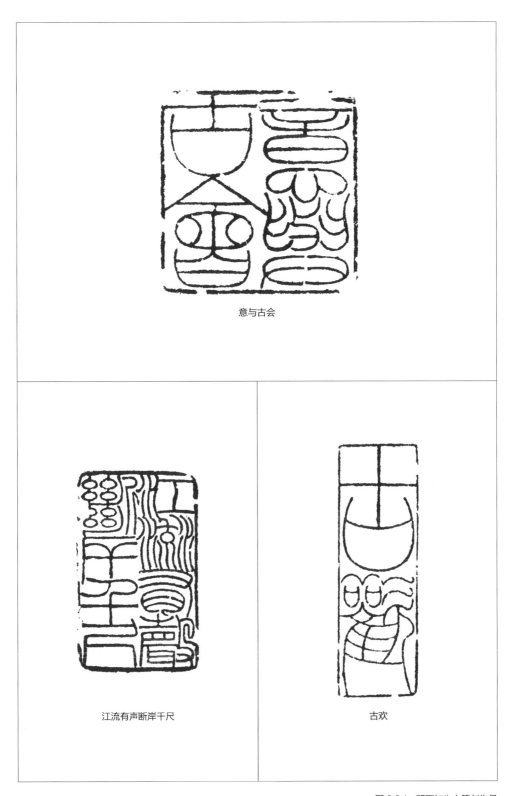

意与古会

江流有声断岸千尺

古欢

图 2.3.1 邓石如朱文篆刻作品

笔歌墨舞

邓石如字顽伯

胸有方心身无媚骨

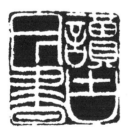

读古今书

我书意造本无法

图 2.3.2 邓石如白文篆刻作品

　　《笔歌墨舞》是被人们公认的传世佳作。我虽不谓其劣，却难见其好：总的看虽不失厚重和大度，但篆法平平、章法不奇、刀法不熟，何谈神采和异趣？即便算它是邓石如的一方传世佳作，对于今天任何一个比较谙熟篆刻之道的作者来说，刻到这种水平，又有何难？

　　《邓石如字顽伯》，是邓石如自己的名字印。通常篆刻家的自用印（尤其是姓名印），终会不遗余力、力求刻好的。但就这件作品来看，尽管没有紧苦之感，但总体上与《笔歌墨舞》只不过"半斤八两"，手法并不高明。

　　《胸有方心身无媚骨》《读古今书》以及《我书意造本无法》一类作品，更常见人们将其视为"邓氏专利"，说这是邓石如所创造的由圆朱文发展到圆白文的里程碑，推崇备至。对此，我无意说这样刻不是邓石如的一种尝试，但刻得怎样，水平是高是低，却不能含糊其辞。

　　显然，前两方作品，由于婉转过甚，且邓石如又穷于刀法，修削而成，但觉"阴盛阳衰"，缺乏刚性和力度。《我书意造本无法》，章法平淡且不必说，只看他的刻制手段，也尤其低劣，勉强成字，哪里谈得上有艺术韵致。对这一类劣作，至今篆刻界仍有人或真或假地闭着眼睛胡吹乱捧，令人遗憾。

　　综上所述，我以为，邓石如在其所处的时代，敢于离经叛道，确立自己新的追求，从精神上看是极为可贵的。但是，这绝不等于说，有了这种变革的精神，就必定取得成功，就已成正果。就其作品而言，他旨在突破传统而谋求创新，而他所暴露的薄弱环节，恰恰是他对传统理解得不够，雅致而不朴实，浑厚而不雄健，华美而流于造作。可见得这位能应友人相邀入京，而不愿同道，仍"独戴草笠、韧芒鞋、策驴"的布衣之士，一代篆书书法艺术宗师，其篆刻艺格并未归乎"人本"的朴素，其造诣也未将"篆"与"刻"挂钩，达到应有的高度。

　　从具体的篆刻表现手法来看，我以为，邓石如之短在于：

　　其一，邓石如虽精于篆书之笔法，也力求"印从书出"，但其篆刻之印文书写，实未得其篆书书法之雄浑：其朱文篆刻一味"婀娜"，以柔作态，婉美其表，唯少真趣；其白文篆刻，或板滞，或柔弱，或臃肿，更缺其篆书之大气度。

　　其二，邓石如并未真解"印从书出"之意和"以刀法传笔法"之理：或以刀当笔，直接"刻写"，失之单薄草率；或拘泥刀法，一味雕琢，而流于明人习气。

　　邓石如作为杰出的书法家，他对篆刻艺术发展的贡献，公正地说，是在

其"印从书出"之创作追求,将篆刻引向对原型的第二次转换,而不在其篆刻创作成就之高超。邓石如身处两种篆刻艺术模式交替转折时期,虽有高明之见识,而不免旧习之熏染,只能作为过渡性的人物,这实在是历史使然。

由此可知,"以刀法传笔法"并非易事:得篆书笔法而不善用于篆刻,或用于篆刻而不知以特定的刀法成之,都只能是徒有笔法,而无济于篆刻。

我以为,篆刻刀法与笔法之关系,无非是以笔法统率刀法,亦即刀法须服从于笔法,不可一味逞刀;又以刀法表现笔法——此处用"表现"二字,即如前所说,篆刻制作不是原封不动地刻出墨稿,而是以特定的制作方法成就其"笔意",强化其艺术效果,一举而两得,使书法的笔法具有篆刻的"金石气息"。

篆刻之以刀法成笔法,与碑版匾额之以刀法存笔法,差别正在于此。

四、对原型的第二次转换

自邓石如首创"印从书出"，近代篆刻遂走上了对原型作第二次转换的道路。

说"近代篆刻"或中期篆刻，即是说以"篆书+刀法"为模式的篆刻艺术，而不仅仅指时间上的近代之篆刻。

受篆刻原型的影响，近代篆刻家对"印从书出"的理解，仅仅局限于"篆刻从篆书出"；又受邓石如的启发，近代篆刻家无不致力于篆书书法，谋求"篆刻风格从篆书风格出"。

故说，近代篆刻对原型的第二次转换，既得益于篆书书法，使篆刻远离了古代实用印章；又受害于篆书书法，将篆刻的艺术提升限制在一个极小的范围。

但无论如何，这确实是篆刻艺术史上最辉煌的时期，名家辈出，高手林立，自立门户，各树一帜；篆书书风的不同，刻锼手段的不同，对原型取舍、理解的不同，因而，种种个性鲜明的篆刻风格各领风骚，或荫蔽天下，或独霸一隅，或名镇一时，或播芳百代。这一现象，很值得今人深思。

遗憾的是，今人对中期篆刻之研究并不深入，或是以陈旧的流派立场，将明、清篆刻混为一谈，或是以古董商得宝的态度，对明、清篆刻"一视同仁"。我以为，这样的篆刻理论，对人们认识篆刻艺术是极为有害的。

本书并非专门的篆刻史著作，但对中期篆刻典型作家加以剖析，有助于我们加深理解前贤对原型的第二次转换，理解中期篆刻艺术模式。

现今的篆刻理论家，推吴让之为"晚清七大家"之首，我不敢苟同。

吴让之师邓石如，颇得邓石如篆书笔法，其"印从书出"，确实要比邓石如圆熟，但这恐怕只能单就篆刻技巧而言，如从艺术气度来看，委实还不逮邓石如雄厚。（图2.4.1）

《岑仲陶父秘笈之印》，无论在篆法、章法、刀法上，应该说是最能反映吴让之圆朱文篆刻高水平的作品。论其情趣，我以为远胜世所共认的《逃禅煮石之间》，篆法的悠闲婉转，章法的合理布置、疏密有致，刀法的微妙细腻、不激不厉，都使这件作品显得格外雅致。但除了这种雅致之外，究竟还有多少沁人心脾、耐人寻味的余韵，则也很难说，较之邓石如类似的作品，显然表现得魄力不大、气单力薄。

从《吴熙载印》即可看出，吴让之的白文作品要比邓石如高明。但这种相对而言之高明，也只能说是表现于外形的稳妥，若论内质，恐怕又不如邓

岑仲陶父秘笈之印

吴熙载印

图 2.4.1　吴让之篆刻作品

石如刻得率真。这件作品，或许是因为为自己而刻的经意之作，故而显得出类拔萃。若其他作品，则多数平板机械，流于光滑，不见生趣，虽巧不贵。即使就此作而论，其好处也只在于不践蹈平日旧习，能做到刀笔相融，不着痕迹地显示浑朴自然的效果，略有令人回味之余地。然既为一代大家，刻到如此水平理应并不费难，惜乎对他来说已成罕见，故难以令人钦佩。

从以上分析足可看出，吴让之的篆刻，充其量只是对邓石如篆刻风格的完成，别无创建。尽管赵之谦曾有诗说"圆朱入印始赵宋，怀宁布衣人所师。一灯不灭传薪火，赖有扬州吴让之"；尽管吴昌硕也有言"让翁平生固服膺完白，而于秦汉印玺探讨极深，故刀法圆转，无纤曼之习，气象骏迈，质而不滞。余尝语人：学完白不若取径于让翁"的评论；但是我仍以为，吴让之的篆刻，在很大程度上只体现在刀法精熟，用刀迅速，一味逞刀求巧。这一点，倒恰恰如高野侯所说："完白使刀运笔，必求中锋；而让之均以偏胜，末流之蔽，遂为荒伧，势所必至也。吾固谓让之名家而已，非若完白之可跻大家之列也。"这里提到的"中锋"，原本概念很抽象，不可"黏着"。且即以篆刻而论，也诚非靠地道的"中锋"刀法可以奏效，所以我们姑且不论。但高野侯所谓"末流之蔽，遂为荒伧"，分明指吴让之因一味逞刀求巧，虽圆转流畅，却愈使其作品流于表面，几近俗格。

我以为，继邓石如之后，在近代篆刻艺术模式建设方面贡献卓著者，当首推赵之谦。

赵之谦作为一位学识渊博的书画篆刻家，深解篆刻的道理，有胆而有

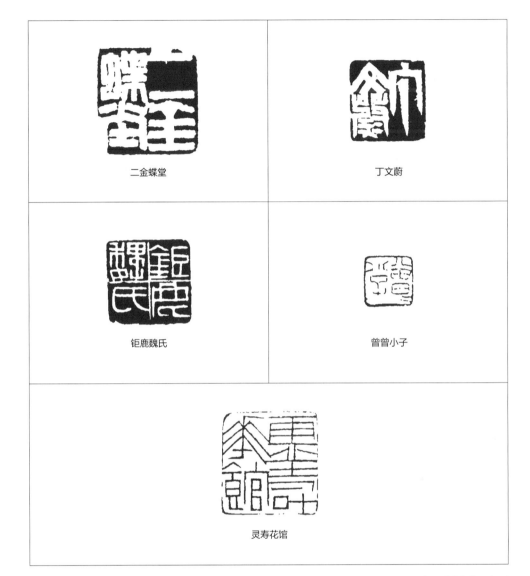

二金蝶堂

丁文蔚

钜鹿魏氏

曾曾小子

灵寿花馆

图 2.4.2　赵之谦篆刻作品（一）

识。他涉猎权量诏版、钱币镜铭、碑碣砖瓦，无不尝试于篆刻，由此而极大丰富了篆刻篆文之面貌；此后的胡匊邻、吴昌硕、黄士陵、齐白石诸家，无不从中得益。

如果说邓石如初步开辟了"印从书出"之篆刻道路，则应当说是赵之谦极大拓宽了"篆刻风格从篆书风格出"之艺术天地，从根本上打破了早期篆刻"墨守汉家文"之格局。（图2.4.2）

《二金蝶堂》，人所共知是赵之谦的代表作，字画浑凝，气势雄伟，由

于大刀阔斧，毫不拘泥，故觉生气勃勃。究其格辄，与其说它兼具着汉印、浙派和邓石如的风气，倒不如说是他自己独创的格调。

《丁文蔚》，是他拟《吴天发神谶碑》书艺意趣的佳制。既有新意，也见古趣，章法奇特，刀法爽利峻拔，直启齐白石之篆风。

《钜鹿魏氏》，堪称作者的"得心"之作，是一方取秦诏版书意刻成的白文篆刻。无论篆法、章法和刀法，均无苦心、劳神、费力之状，很好地表达了自然、纯真的质朴之趣。

《曾曾小子》朱文篆刻，是赵之谦本人在边款中自称"信手"所成的即兴之作。看上去似乎不像他的有些作品那样苦心孤诣，事实上反而有一种天机流荡，达到意外传神。

《灵寿花馆》，是赵之谦偶尔为之的一种朱文篆刻，取意秦诏版，纯以

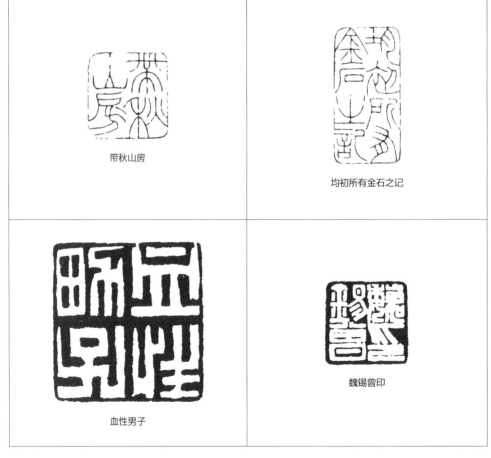

带秋山房　　　　　　　　　　均初所有金石之记

血性男子　　　　　　　　　　魏锡曾印

图 2.4.3　赵之谦篆刻作品（二）

直线组合，又在横、竖、斜线的搭配中求变化，用刀坚挺有力，为黄士陵篆刻风格开一先河。

白石老人曾评论赵之谦，"自唐以来能刻印者唯赵悲庵变化成家，然刻十印中最工稳者只二三也"；又云"赵先生朱文过于柔弱"。此二则语，信为的评。

在赵之谦的全部篆刻中，确有很多平淡无奇、缺情乏趣的劣作。朱文篆刻大多如齐白石所言，"过于柔弱"，白文篆刻则常常故意安排，强行疏密，难见生机。（图2.4.3）

赵之谦曾指出："古印有笔尤有墨，今人但有刀与石。"正是他这一句话，进一步发展了"以刀法传笔法"的主张，丰富了"印从书出"的理论。我以为，篆刻能得笔法者，则灵活雄健；能得墨法者，则滋润浑厚。说篆刻是书法，即是说篆刻必须兼得书法之笔墨。

但是，在赵之谦的篆刻作品中，唯白文之作略具墨韵，朱文之作则有笔少墨。

又，邓石如、赵之谦，都是清代了不起的大书家，邓以隶笔写篆而开篆书方便之门，赵以帖笔写碑而立碑书婉畅之风。但他们均未能任情恣性，直抒胸臆，于篆刻中一展其书法之风神，以书法驾驭篆刻。邓石如流于旧习，赵之谦坏于安排。对此，我常抱有莫大的遗憾。

近代诸家中，徐三庚以其朱文篆刻"吴带当风，姗姗尽致"之风著称。以我之见，他虽然能做到"印从书出"，无奈其书法也花哨，其篆刻也妖冶，取悦于人，已入媚俗恶道。（图2.4.4）

褚成博印

孝通父

图 2.4.4 徐三庚篆刻作品

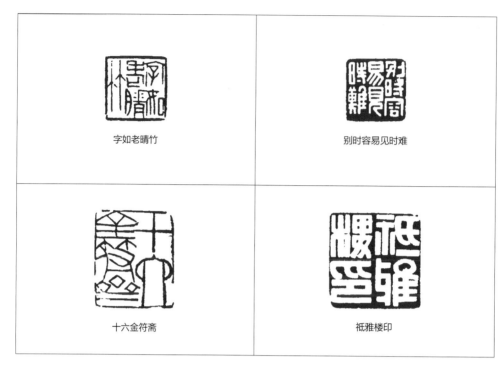

字如老晴竹　　　　　　　　别时容易见时难

十六金符斋　　　　　　　　祗雅楼印

图 2.4.5　黄士陵篆刻作品

　　由此可见，篆刻的高格缘于书法的质朴。这是"印从书出"之又一意。

　　黄士陵，学赵之谦而能扬长补短，广泛借鉴后融为一炉，自成一家。他的篆刻与其篆书一样，光洁挺拔，也是"印从书出"之名家。（图2.4.5）

　　观黄士陵的作品，有一点他很过硬，几乎看不到什么力不从心、勉勉强强的"烂东西"，表明他的"成功率"很高。在这一点上，他似乎超过了当时所有的篆刻家。

　　然而，毋庸讳言，真正惊绝、"得意"而"忘形"的神来之作，在黄士陵的篆刻中至为罕见。篆刻界普遍以"看似寻常最奇崛"一语来道其好处，其实难副。

　　我以为，黄士陵篆刻之趣味尽见于形，过于用"心"，"手"也精熟，精心安排，精雕细刻，一切都在必然之中，唯独缺少一个"情"字。所以，他的作品，不能做到意外传神，缺少无形之大象，得"小巧之容"而无余味，近乎能工巧匠的刻作伎俩。

　　篆刻之"情韵"，缘于书法之"情韵"。黄士陵将篆书写"死"了，其"印从书出"，何以有情韵可言！

　　总而言之，中期篆刻家对原型的第二次转换，自邓石如"印从书出"，

借篆书书法之力而逐渐远离原型；由赵之谦广采博收，借篆书风格之变而造成篆刻风格之多样化，"篆书+刀法"的艺术模式遂展开为"风格化的篆书+风格化的刀法"。

但是，明明是书法大家，邓石如、赵之谦尚未真正能在篆刻中发挥其书法优势；徐三庚的篆书写得花了，黄士陵的篆书写得板了，其篆刻虽有个性，却未惊人，终非大器。

因知，篆刻之中，书之笔，书之墨，书之情，书之格，四者缺一不可。

五、近代四家评

　　尤需肯定，在近代篆刻接近尾声之际，篆刻界出现了四位杰出大师和奇才：吴昌硕之苍古，齐白石之峻迈，易大厂之生拙，来楚生之狂狷。此四家为中期篆刻打上了一个漂亮的句号。

　　我以为，这四位篆刻家非凡之处，就在于他们充分张扬人的自由精神，大胆独造，不是以形（篆刻形式）累神，而是以神铸形（艺术形象），于形神之相互往来中，表现了"艺"，更突出了"人"。

　　独特的风貌，夺目的效果，强烈的个性，洗尽明人习气而独标高格；龙泓之斗胆，完白之创见，悲庵之才思，于此融会贯通而神韵超妙。倒不是说他们四人的篆刻件件都是佳制，但他们确实创造了不少傲视古今的惊人之作，令人振奋，发人深思。

　　吴昌硕（1844—1927）。

　　吴昌硕，近取诸家，上追秦汉，以行书笔意写《石鼓文》（图2.5.1），雄健浑厚；用之于篆刻，参以封泥、砖瓦之意趣，古拙郁勃；又裁化前人之刀法而能出新，钝刀冲切，辅之以奇绝之"做印"本领，意外传神。（图2.5.2）

　　《缶》，单字朱文篆刻，印面很小，但气象硕大。虽为篆字，而哪里是在厮守篆书书写的陈规，分明是用行书笔意从容写就。但觉自然而然，兴趣酣足。字法方圆兼用，刀笔相辅，在遒古的笔道上，着意于水墨交融，见诸墨趣。"缶"字的中竖和底部之圆笔，如同水浸墨渗，格外含蓄蕴藉。所作所为，着实前无古人。

　　《缶庐》，白文篆刻，线条坚劲苍茫，颇有"辣"味，显示力量。人们或以为此即吴昌硕于不经意中见功夫，恐亦未必。实际上是吴昌硕胆魄过人，精于此道，能够举重若轻地驾驭刀笔，表现书法。书法讲"神"，神其实就是一种由形所表达出来的心中之气。联系此作，它表现为不假雕饰，不刻意求工，不只图印面效果；而是刀笔铿锵，顺势猛冲，在挺拔中求厚重，凝练中取朦胧。形神气韵俱佳，无愧于大家手笔。

　　《听有音之音者聋》，也是吴昌硕的惊世之作。言其美妙，也不在表面华滋，妄求周到。正相反，他大胆放刀，不拘小节，善于借助笔画的粗细完缺，曲直刚柔，表达笔情墨意和篆刻中应有的痛快淋漓之"忘我"精神。

　　《茶（押）》，虽为仿元花押之作，但内中也自有匠心，并未被元押的

图 2.5.1 吴昌硕临《石鼓文》

固有特征所框廓。其之所以动人，也正因为充分地加进了笔墨意趣，较通常元押更显得浑凝含蓄，并见诸"灵气"。

《芜青亭长饭青芜室主人》，此作除书法本身真率美妙，饶有书意，值得一提的是吴昌硕对"章法"的活用。十个字作九个界格安置，把"主"字简化为"𠂢"，与"人"字巧合于一格之内。且其用于界格，尽管每个字大小不一，却让人益发觉得自然和空灵。在吴昌硕的朱文篆刻中，还有类似"巧合"处理的章法安排，可谓别出心裁，变化于情理之中，见趣于法度之外。

缶

缶庐

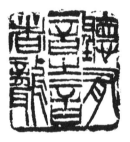

听有音之音者聋

茶（押）

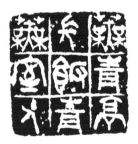

芜青亭长饭青芜室主人

图 2.5.2　吴昌硕篆刻作品

图 2.5.3　齐白石篆书

齐白石（1864—1957）。

　　齐白石，其篆书得笔法于《汉祀三公山碑》与《吴天发神谶碑》，强悍峻迈（图2.5.3）。以此入篆刻，其篆刻刀法源出于汉将军印，而以单刀冲刻强化其笔意。其章法受邓石如启发，"宽能走马，密不容针"。对此，邓石如有所思而不敢为，赵之谦敢为而费安排，唯独齐白石大疏大密，自然而然；更兼笔画并接，边与文相融，力破"白文逼边，朱文不可逼边"之陈说，于篆刻章法独创一格。（图2.5.4）

　　《老手齐白石》，章法奇特，将五字安于六格，按江南俗语"五只指头放在六摊"——比喻应付不过，但这里齐白石却就是这样从容应对，真无愧"老手"，他竟然如"笔墨游戏"一般，"玩"得那样痛快。白石老人尝言："世间事贵痛快，何况篆刻风雅事。""痛快"二字在此得到很充分的

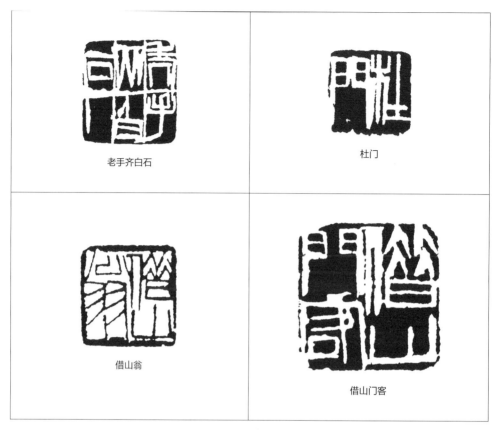

图 2.5.4　齐白石篆刻作品

体现：字法上，他随心所欲，故意将每个字的重心或上提、或下移，分明在制造矛盾，看似极不协调，但横竖三根直线"刷刷"刻过，随界格形成，印面顿时秩序井然，令人叫绝。"石"字左撇，实为笔画，看似界格竖杠，错觉之中，又添一重情趣。

　　《杜门》，手法简练。所刻白文，以双刀冲刻而成，不徐不疾，故觉刀笔浑朴凝重。章法布置上也未费工安排，纯乎自然。故虽出现朱白大反差，也绝无失当之感，反而觉得真率。两个字之间的并笔，犹如锦上添花，既加强了左右联系，又平添了含蓄之美。又，此作稍事残破，根本没有循蹈世俗"斜角对称"的迂见，诚当给那些默守陈规地奉行教条的人带来启示。

　　《借山翁》，朱文篆刻，四框紧闭，印面也不大，但其中铁线曲直横斜，各展其态，使有限的方寸之地别出天壤，毫不闷塞拘逼，显得峻拔、纵情、自在。

　　《借山门客》也是充分体现齐白石篆刻不拘不循、为所欲为之艺术大度

的佳制。他的作风，正与他所刻"最工者愁"影射的当时篆刻界许多人妄求工整、毫无情性、直把篆刻朝"死"处刻的俗格，形成极为鲜明的对照。且看，他把此作刻得"稀里哗啦"，一味求工者或拘执于偏见之士，或许会认为其失之鲁莽，毫无法度，违背传统。其实正相反，是他们自己把篆刻之法度和传统理解成了程式或僵死的教条，从根本上忽视了艺术的存在价值在创新，无异于盲聋之见。而齐白石在此作中的充分表现：忘心忘手地凭借刀笔驰骋，见意而止地表现书法，随势而安地自成章法，大刀阔斧地走刀立就，所有这些，看似"无法"，实质是极高明的法外之法。说它"不传统"，它却偏能忘形得意，神气活现，这正表明齐白石对传统的突破、提升和发展。

易大厂（1874—1941）。

易大厂，以甲骨文之笔意写缪篆，奇古生拙；用刀犀利而瘦劲，心仪别出；布局参差错落而尽出自然，任情恣性。其篆刻作品虽少，但已足令有识者折服。（图2.5.5）

左边的《大厂居士孺》，笔画劲挺，锋芒毕露，实得甲骨文书艺之神趣。从此作中可以看出，他初学黄士陵，而后来在专攻古玺中能力矫黄士陵精雕细刻、专事人为、流于小巧的弊病。其用意率真，手法高超，只消以"意思意思"的寥寥数刀，便刻得传神效果。尤引人注目的是，其章法上能寄"有心"于"无意"，将五个字聚于一起，特别地把"孺"字向下拉长，变化为像两个字的"错觉"，却又不失体本，趣味益然。另外，他在趁兴走刀中，能有效地控制力度，使笔画产生自然粗细的笔墨效果，避免了取意甲骨文而"酷肖"甲骨文的犯忌；印面三个角的略微致残，更使古

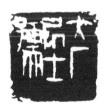

大厂居士孺

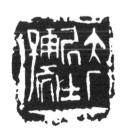

大厂居士孺

图 2.5.5　易大厂篆刻作品

意骤生，备觉有味。

右边的《大厂居士孺》，与前一方相比，堪称同"曲"而异"工"。字形不整，比较"涣散"；但却散而不乱，仍觉自由自在，得天然之趣。印面四周加上边栏，纯为使其中篆文形散而神聚。依照通常刻法，多数人会因篆文的笔意刻出比较工细的线条，但作者在这里采用"欲擒故纵"之法，不仅把有的线条刻得很粗率，而且还特意加上残破，致使边栏与篆文之间产生强烈对比，相映成趣。

来楚生（1903—1975）。

来楚生，融周秦两汉书艺于一炉，结字欹侧生动，用笔生辣挺拔；用于篆刻，则其章法虚实变化，因奇而活；学吴昌硕、齐白石之用刀与"做

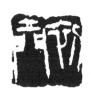

初升

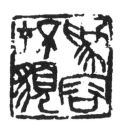

为容不在貌

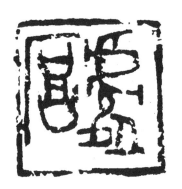

处厚

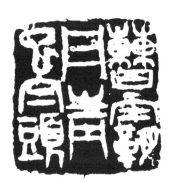

曹霸丹青已白头

图 2.5.6 来楚生篆刻作品

印"，而能恣肆雄强。（图2.5.6）

《初升》，白文二字，酌取齐白石篆刻意韵而有所发挥，并列二字，左倾右斜，上下参差，道出了来楚生因字立形、谋求章法之灵活性的奥妙。用刀以双刀冲刻为主并注意涩疾变化，使笔画筋力内含；所以从总体看既得齐白石爽朗峻迈之气，也暗合吴昌硕深沉浑厚之功，令人赏心悦目。

《为容不在貌》，此作笔实意虚，已见笔底高趣。布局内松外紧，向外富有张力，更觉气象浑穆，开张博大。"不"和"在"合二为一，不相克，不依附，不费猜，直如画龙点睛之笔，显示作者的才情与巧思。

《处厚》二字朱文篆刻，令人惊异的是其如虚似幻的章法布置。"处厚"二字，字取大篆，"处"字堆积，字势伟岸，"厚"字披盖，顺势而安。二字方正组合，刻制者着意巧借"厚"字左旁的覆披之笔，如边似框地与右边"处"字的竖画相对应，还借"厚"字上面的横画与"处"字底部的横笔遥相呼应。这样处理，在人的视觉中，造成没边没界的"处厚"二字，宛若有边有框足以成印的错觉；再加上真正的外框，并略作偏移，仿佛框中有印，印中有框，而边栏与篆文自成一体，格外新颖别致，发人遐想。

《曹霸丹青已白头》，此作雄浑厚重而不失空灵。有若以如椽之笔，浓墨饱蘸，恣情挥运一般。其得神处不在周到，而在得意，不在雕饰，而在质朴。这是来楚生充分发挥自己的书法优势，创作出来的饱含书法艺术精神，又富有金石意趣的篆刻作品。

斯四人，将近代篆刻推向了极致。他们既远离了原型，又不失古代玺印的无拘无束，朴质自然；既创造出了新面貌，又深得原型之古趣，放浪形骸而又不失真宰。

白石老人有云："胆敢独造，超出千古。"这八字乃是对近代篆刻艺术精神之最好注解。

近代篆刻借助于篆书书艺，对原型作第二次转换，远离原型，此处不可无"胆敢"二字。由篆书风格而成就篆刻之风格，"不可无一，不可有二"，此处须讲究"独造"。胆敢独造，自能超出千古；而笔墨生动，虚实自然，则又能远绍篆刻原型之精神。

我以为，近代篆刻大师们为后人所创造的，是高标风韵、惊世骇俗的艺术杰作，更是胆敢独造、超越千古之艺术精神，而绝非现成的技法套路。若以"流派"自封，尾随其后，便是不解中期篆刻，便只有死路一条。

故说，篆刻之道，自由则活，自然则古。

六、"印从书出"之我见

上文提及，近代篆刻"篆书+刀法"的艺术模式，得益于篆书书法，而实现了对原型的第二次转换；又受害于篆书书法，将篆刻对原型的艺术提升，限制在一个极小的范围。

早期篆刻"篆字+刀法"自不必说，而近代篆刻"印从书出"的"书"字，只是篆书书法而已。

我以为，明清篆刻的这一局限，缘于其受原型表面形式之深刻影响。而一旦困扰于篆法，又严重妨碍了篆刻之艺术表现。

其一，在篆刻原型中，古代实用印章之风貌随文字演变而易。印工熟悉当时通行的篆文书写，故而能出佳作。早期篆刻家不知此埋，斤斤于篆法，何以能"刀笔浑融"呢。

其二，近代篆刻家虽然精研篆书，谙熟篆法，但在整个书法艺术中，篆书笔墨变化最少。如果拘泥于篆书，只顾得以此"看家"，忽视从其他字体书体书艺中广泛汲取营养，又何以能单在篆书中曲尽书法之笔情墨韵呢。

其三，近取远法，裁化一体，独造篆书之风格诚非易事；而风格一旦形成，则欲变不能，常此下去，难免堕于习气。如果篆刻程式化了，又何以能得"表现"二字。

故，我以为，"印从书出"，当不必框于从"篆书"出，更没有必要在表面形式上谋求与古代印章合辙，而应该追求从"书法"出。

所谓篆刻，无非是以印章之形式来表现书法的艺术。篆刻之"篆"，当指称广义之书法艺术；篆书，不过是书法艺术中的一体罢了。

事实上，我们既可以将篆书用于篆刻，也可以将其他书体的书法用于篆刻，也还可以将其他书体的笔墨情趣掺入篆书以丰富篆书的书法表现，反过来再用于篆刻。只要看清篆刻之本质，吃透原型之精神，表现具有"金石气"的书法美，则将真草隶篆用于"篆刻"，皆无不可。

诚如人们共知，在书法艺术中，楷行草书（尤其是行草书）发展最为充分。究其原因，一则在中古之后，其作为社会通行文字体系，为人们所熟悉并反复使用；二则自锺、王以来，直至现今，历代书法家大多用心于此，其笔墨技法及情性意蕴、审美类型诸方面，均得到充分展开；再则行草字形使转牵连而主动，篆隶真"楷法"一画一顿而主静。动则变化灵活，易于抒情；静则分于妍质，易于见性。

孙过庭有云：楷法以点画为形质，使转为情性；行草以使转为形质，点

画为情性。如果能以行草参篆隶真楷法，或以篆隶真楷法参行草，则形与神兼得，情与质备矣。吴昌硕篆书气盛，即缘于以行草笔法写《石鼓文》。

又，楷法之中，篆书笔画主圆婉通畅，隶书笔画主方直茂密。如果能以篆书参隶真，或以隶真参篆书，则其化圆而方或化方而圆，巧拙相生。齐白石篆书强悍，即缘于以隶真楷法作篆书。

我平日以写行草为主，绝少写篆书。在篆刻创作中，我力求行草与楷法相参，隶真与篆书相融。（图2.6.1）

《风雨故人》，乃是以南北朝楷书书意入印的作品。与唐人楷书相比，南北朝时期的楷书书艺以"情"制胜，并无定则，受情性驱使，字形多变，面目"丑陋"，笔画生辣，饶有拙趣。施之于篆刻，可超乎常格，避免俗态。

偶尔尝有以草书入印，此方《格外》便是取章草入印之尝试。此作格局，源出于元押，取其简约；而"章务检而便"，乃谓章草虽有检束但务求省便之意。又章草气息古雅，用于篆刻，别有风趣。

《意外传神》，白文四字，如篆似隶，则是我故意将汉代简书笔法掺入篆书的手法。本来，篆书体归静态，不易飞扬，而一旦糅进简书笔意，顿觉精神振奋，而神采生矣。

《文王以宁》，这是我将行草笔意掺入小篆的创作尝试，意在消除线条单一、缺乏变化、难见情性的弊病。在墨稿书写过程中，即兴行笔，笔无拘束，意不矜持，自然而然地写出了既婉转又富有变化的笔迹。较之秦印，更为生动。

《志不立天下无可成之事》，是我以行草笔意写大篆的做法，目的是改变常人写大篆只讲字形、忽视笔意之陋习。信笔草草中，不求美观，只求气畅；不求周到，只求意足，以至于印面竖行线与字迹相重，仿佛有始而"无"终。刻制时则放胆走刀，不事雕琢，以"草率"手法，求其真率之情趣。

我以为，古今各种字体与书体在篆刻中的活用，即是"印从书出"的一层意义；篆刻字法外延之拓宽，不拘一格，不仅有助于篆刻家自立面目，也有利于增强篆刻艺术表现力。

一般说来，书法创作之文字书写，与篆刻起墨稿之文字书写，其差别大抵在于，前者可即兴放笔，后者多小心安排。究其原因，一则纸大而石小，客观上，方寸空间限制了用笔；二则原型之影响，前贤之篆刻用笔大多工稳；再则，书法创作为瞬间挥运，笔墨效果均是一次完成，而篆刻之起墨

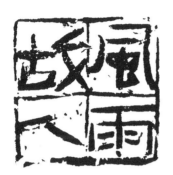

风雨故人

格外

意外传神

文王以宁

志不立天下无可成之事

图 2.6.1 "印从书出"创作示例

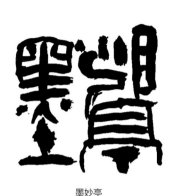

墨妙亭

王（押）

图 2.6.2 印面墨稿

稿，只是创作之第一道工序，反复修缮，亦无不可。

而即兴放笔，笔墨生动，点画狼藉，任情恣性；小心安排，则笔墨拘谨，点画规矩，缺情少性。

所以，我历来主张，以即兴的手法直接在石面上落墨起稿，宁肯一遍不成，擦净再来二遍，甚至反复数十次，只作书法之挥运，而不愿煞费苦心，先在纸上周密安排、而后渡稿上石。至于说某些"经验之谈"介绍的"印稿初定，不惜置之于壁达一两月之久，必待反复斟酌，费神修改得万无一失，方始敢动刀"的做法，看似态度认真，一丝不苟，但其实是磨耗意志，冲淡"性灵"，将墨稿修得"万无一失"，亦即是"万无一得"，书法挥运之意外效果将荡然无存，故不足为法。

《墨妙亭》与《王（押）》，这是我直接在印面上即兴起稿的墨稿实例（图2.6.2）。这两方墨稿，均分别写达10次左右方成。其中，也有因局部不太理想，左擦右擦，硬性"凑合"上去的。但我用的手法，十分直截，即使是在"凑合"之处，也不作谨小慎微之修缮。因此，仅从"稿了"的角度看，已能较充分地反映出既符合篆刻本质要求，又不失书法挥运之即兴的艺术气氛。

《墨妙亭》朱文墨稿，笔画爽健有力，毫不黏滞，章法布置流贯得气，疏密自然；中间的竖行线，信笔而成，生动有力，无勉强生硬之感。

《王（押）》朱文墨稿，按元押传统格调的要求，"王"字属于稍加变形的楷书，其起笔收笔，并没有按楷书规则把它强调得十分"到家"，故显

得生拙、含蓄。"花押"，也只是顺着"王"字书写的笔意信手所得，如字如画，非字非画，虽还不尽如愿，但也能与"王"字基本协调；即使是朱文边栏的四条边线，也意不苟且，笔不马虎，力求与印文浑融一体。

以这样的墨稿为基础，我自信刻制后的效果是不会差的。

我以为，直接在石面上即兴起稿，使篆刻文字书写理顺气畅，有笔有墨；纵使局部夸张，也能不失自然。这是"印从书出"之又一层意义。

即兴起稿，重在一个"写"字。书画之重"写"，即是"直抒胸臆"，由此而得"书为心画"。以往篆刻，正如本书前所提及，大多失之于一个"算"字，机关算尽，反误了卿卿性命。

重于"写"，则笔画挪让自然，字形参差真率，虚虚实实，章法变化万端而见灵性；重于"算"，或刻意茂密，或故作空灵，或安排得"宽可走马，密不透风"，均不免公式化而成恶习。

所以，我并不用心于篆刻章法，只是在即兴起稿中随机分布，自成章法。所谓"非法非非法也"。

有些作者习惯于先在纸上设计好墨稿，或者采用渡稿的方法，或者采取"依样画葫芦"的方法画到石面上，虽然也都是方法，但都未必理想：前者有恐渡稿水印字迹不清，再加添描必篡改用笔之原意；后者本来即属于描画，很难笔底传神。

其实，采取直接在石面上即兴起稿的方法，只要用意不同，笔随意转，同样的内容，可以在因势利导、随机应变中得到各种不同的变化。

仍以"墨妙亭"三字为文，如图2.6.3。且看，在这三方墨稿中，第一方意取古拙，用笔疏放；第二方意取典雅，用笔工到；第三方意取雄浑，用笔沉着凝重，各有其趣味。

因此，我以为，篆刻墨稿书写（即"篆法"）之变化，全得来于书法之从心。这是"印从书出"之第三层意义。

篆稿既定，而后制作。关于篆刻制作之理，上文已讲得很多，故不再赘述。只提纲挈领，概括如下：

其一，即兴起稿，精心刻制；

其二，以书法统率刻制，以刻制表现书法；

其三，有意用刀，肯定和强化墨稿之笔墨情趣；

其四，随机"做印"，精心钤拓。

我以为，"做印"的妙处，在其能化实而为虚，引虚而入实，以至虚中有实，实中有虚，虚实相生。（图2.6.4）

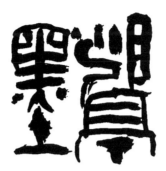

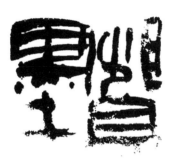

图 2.6.3 《墨妙亭》一印墨稿三种

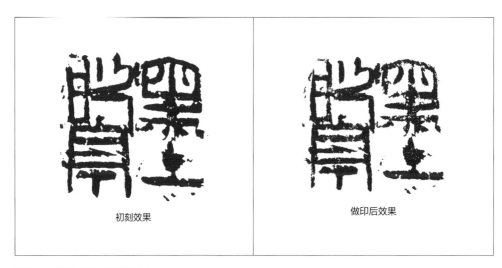

初刻效果　　　　　　　做印后效果

图 2.6.4 《墨妙亭》一印刻做效果

　　竭尽制作而无迹可循，则篆刻中书法之"金石气"自然见出，这是"印从书出"之第四层意义。

　　以上四者，说的都是"印从书出"的技理。由此解"印从书出"，则篆刻对原型的转换，其范围将不可限量。

　　而书法之高格与篆刻之境界，篆刻家胸襟与篆刻作品之表现，以至书法与印章在篆刻之中的圆通，如此等等，又都在"心法"二字。此留待下文详解。

第三章　篆刻是艺术

　　说篆刻是艺术，即是说篆刻讲求艺术表现而非实用印章，即是说篆刻讲求艺术创造而非仿古赝制，亦即是说，篆刻家当以艺术之态度从事篆刻创作，而非印匠之一技。

　　所谓艺术，即是人的精神之自由创造。泥古不化，傍人门户，只是"印奴"而已；唯有得自由，敢独造，善变化者，方能成其为艺术。故说篆刻是艺术，则不能不说篆刻之艺格。

　　又，艺术是人的思想情感之表现。一味求工，卖弄技巧，只是"印匠"而已；唯有重心法，丰意蕴，见情性者，方能成其为艺术。故说篆刻是艺术，又不能不说篆刻家之心法。

　　如此说，并不意味着篆刻家可以不要技法、不知传统。我以为，篆刻之讲艺术表现，离不开谙熟之技法手段：由制作而造气象，传意蕴；篆刻之讲艺术创造，也离不开对传统的深入研究：由学习而会其意，夺其神，脱其束，变化出。但是，技法之选择与调动，传统之领悟与鉴别，非得心法而莫能为，莫能尽善。

　　篆刻家之修养，只为"心法"二字：心法统率技法，技法服从、服务于表现，表现在于创造，而创造又复归于心法。

　　故说篆刻是艺术，一言以蔽之，即篆刻必重于心法。前二章所解，其所以解，皆源于心法，以心法为最终解。

一、艺格说

大凡谈艺，必说艺格。所谓艺格，即是艺术之品位、之境界。明代杨士修说："格，品也。"

在早期篆刻理论中，当时人们已参照一般文艺理论，总结篆刻艺术实践，针对时弊，结合原型之品评，对篆刻之艺格多有阐释。

沈野在其《印谈》中说：篆刻"有五要：苍、拙、圆、劲、脱。有四病：嫩、巧、滞、弱。全要骨格高古，全要姿态飞动"。他还说："不著声色，寂然渊然，不可涯涘，此印章之有禅理者也；形欲飞动，色若照耀，忽龙忽蛇，望之可掬，即之无物，此印章之有鬼神者也；尝之无味，至味出焉，听之无音，元音存焉，此印章之有诗者也。"按：篆刻之所谓有"禅理"、有"诗"者，无非是指藏锋敛锷、任其自至、含蓄而有精神之艺格，即如禅理、如陶诗之艺术境界；所谓有"鬼神"者，无非是指神采飞扬、姿态飞动、变化而不可端倪之艺格，即鬼神莫测、能夺天工之艺术境界。

杨士修之《印母》，立专节论"格"，列举正格、诡格、媚格、老格、仙格、清格、化格、完格、变格、精格、捷格、神格、典格、超格凡14格，虽名目繁杂，不免故弄玄虚之嫌，但其中多有真知灼见，诸如"天趣流动"之为诡格，"刀头古拙"之为老格，"结构无痕"之为化格，"独创一家，轶古越今"之为超格，等等。

最为可贵的是，杨士修比较了"老手所擅""伶俐合法""厚重合法"之后，提出"大家所擅者一则：曰变"。他说："变者，使人不测也。可测者，如作书作画，虽至名家，稍有目者便能定曰：此某笔，此仿某笔，辄为所料。大家则不然，随手拈就，变相迭出，乃至百印、千印、万印同时罗列，便如其人具百手、千手、万手……令人但知海阔山高耳，岂容其料哉？"

以"变"为篆刻之最高境界，以擅变为大家，这是真正的艺术立场。几乎与杨士修同时，苏宣也提出了"始于模拟，终于变化"的艺术主张。模拟只是初学者必经之路，而只有变化，方能成为艺术大家，这种见解与所谓"印章之作，唯汉为良"（王野语）之观点实在是格格不入的。

篆刻之初，人们竭力模拟汉印，甚至以其篆刻作品混杂于汉印之中而不能分辨者为最高境界，这种现象，缘于当时之篆刻家实质都是"初学者"（以篆刻史的立场视之），并不足以证明"印章之作，唯汉为良"之说。王稚登早已指出："是古非今，诚曲士之见矣。"

关于"古"，杨士修有独到之见。他将"古"分析为古貌、古意、古体，认为"貌不可强……貌之古者……在印，则或有沙石磨荡之痕，或为水火变坏之状是矣"，即是说，古代印章之"古貌"，乃缘于其阅世既久，天工所致，此说诚为真解；至于"貌不可强"，则未必，我以为，只要掌握了"做印"的本领并善于运用，"古貌"并不难得。

杨士修说："体可勉而成也……若古体，只须熟览古篆，多观旧物。"即是说，古代印章之"古体"，乃缘于其文字之古、印制之古，只需熟悉古文字，遵从其印制，"古体"是人力可以学得的。早期篆刻家之艺术实践已经证明了这一点。

至于"古意"，亦即古代印章之"神"，杨士修认为，"意则存乎其人"，"意在篆与刀之间也"。即是说，"古意"只是篆刻家对古代印章之"神"的领略与把握，"非印有神，神在人也"（杨士修语），篆刻家须得其意而忘其形，若拘于其形，则古意不存。这一见解，其实与张怀瓘论书之所谓"唯观神采，不见字形"相通。

我以为，说篆刻须存古意，即是说篆刻家须把握古代印章之"艺术精神"，而绝非一味求其形似；对古意的把握，乃是篆刻家谋求变化的根本基础。沈野尝言："优孟之学孙叔敖也，非真叔敖也。哪吒太子剔骨还父，拆肉还母，真哪吒太子自在也，又何必用衣冠、言动相类哉。"此喻道尽了夺古意之奥诣。

篆刻之为一门特殊的艺术，乃缘于印章之形式规定。但是，这绝不意味着篆刻家即必须拘泥于古代印章之形。其实，篆刻从印章中所得者，无非是特定的书写方式与特定的制作过程。

就其书写方式而言，篆刻须在方寸印面中落墨起稿，并随形书字，或因字择形；就其制作过程而言，篆刻须用刀刻锲以表现墨稿，"做印"以润之古貌，钤拓以成就其效果。

此二则已说明，篆刻之为艺术，已经脱离原型之形，而依据自身之艺术规律发展。若论其"古意"，我以为，只在古代印章所透露的先民之淳朴作风及其巧思奇想，在其自由的艺术创造精神。

故说，质朴守本而富巧思奇想之自由创造，即是篆刻之古意，即是篆刻之变化，亦即篆刻艺术之高格。

只知模拟古代印章之形，纵使得古体，乃至得古貌，但却不足以言得古意。唯有知印章之对篆刻的形式规定，知从篆刻艺术自律寻求变化，似随手拈就，以至变相迭出，纵使非古体、古貌，也是真得古意者。

　　世人多不明此理，至今仍不乏有或以"流派"自封者，或固守定则、千制一式者，其艺格是高还是低呢？若与"胆敢独造，超越千古"的齐白石之高古骨格相比，此类作家又有何"格"可言呢。

　　我以为，只有吃透传统之精神，才能开辟自己的生路，竭尽篆刻艺术之变化。能入能出者真自由，深入高出者真创造，真自由、真创造者必擅变，变则高标艺格。

二、心法说

泥古不化，虽工不贵。苟无变化之才具，勉强求变而流于恶俗者，亦只能是"俗格"而已。

明代王稚登评论当时篆刻，说："《印薮》未出，坏于俗法；《印薮》既出，坏于古法。"这句话，言简而意深。

纵观篆刻之发展，"俗法"与"古法"，始终困扰着历代篆刻家，为害极深。所以，谈论篆刻之为艺术，必须破此二恶法。

所谓"俗法"，无非是趋附时好，哗众取宠，一味好奇之类，明清"流派"之中，有此大类。

我曾在一篇题为《篆刻要说》的文章中批评过"流派"篆刻家："往往过分执持'儒雅'，而缺乏纯朴；以故作'斯文'而扼杀真性，以默守成规而忽视'生命'，以炫耀技法而掩盖心灵。"此话看似不太中听，但物极必反的道理十分显然。明清流派篆刻的普遍水平不高即缘于此，"俗格"的形成也缘于此。（图3.2.1）

《登之小雅》为何震所作。此作笔画故意扭曲，恍惚不定，一副俗态。何震尝言"作怪屈曲，唐人作俑"，殊不知他自己为何言行不一，令人家"不信"。且再以"登之小雅"应有的雅趣而言，一味扭捏作态，恐亦无从谈起。由此可见，当今篆刻界某些人动辄便以"儒雅"来标举推崇的流派篆刻，其实并不像崇拜者鼓吹的那样真的"儒雅"，理论家须实事求是，从实而论。

《素赏斋》，也是何震所作。齐整、单调、呆板的篆文线条，本来已让人瞧着乏味，再加上篆文左右留着"超级"阔边，更使人觉得腻味。或许，这也就是明代一些篆刻家妄求的"斯文"，显然是俗不可耐的。但无独有偶，这样的劣制竟有人加以效法（陈万言《墨兵》）。实在是真伪不辨，以讹传讹。

《栖神静乐》，为十竹斋主人胡正言所作。此作神溃气散，了无生机。作者主观上是想出奇制胜，但费尽心机，流于乖巧，岂能不俗。

《努力加餐饭》，谈其徽作。他忘乎所以，任意借用偏旁，刻得支离破碎，如同"天书"让人莫辨，看着觉得别扭，又是一种俗法。

《君子有常体》，归昌世所刻。看印面，原来五个字虽稍嫌工整但还不恶。可是归世昌画蛇添足，故意在许多地方留点东西下来不刻，使效果适得其反，但觉庸俗。在这之后，汪关的作品《徐沔私印》也用类似的拙劣手

登之小雅（何震）

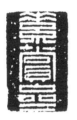

素赏斋（何震）

墨兵（陈万言）

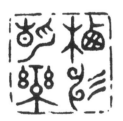

栖神静乐（胡正言）

努力加餐饭（谈其徵）

君子有常体（归昌世）

徐汧私印（汪关）

图 3.2.1　明清流派俗格作品举例

段。可能因注关久居太仓，与归氏居住的昆山毗邻，相互交往中受其影响而不能鉴别，于是有此"东施效颦"之作。

事实上，明清流派中的俗格很多，只是程度不同而已。为了节省篇幅，下面就不逐一加以评析了，只想从形形色色的劣作中抽出典型，予以归类，由读者自己耐着性子去审辨吧。

第一类，刻意匀整而流于刻板者（图3.2.2）；

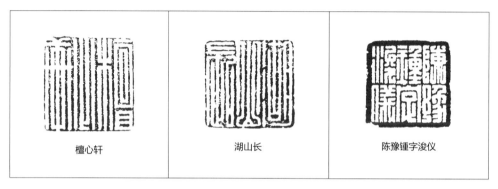

| 檀心轩 | 湖山长 | 陈豫锺字浚仪 |

图 3.2.2　匀整刻板作品举例

第二类，妄求精致而缺情乏趣者（图3.2.3）；

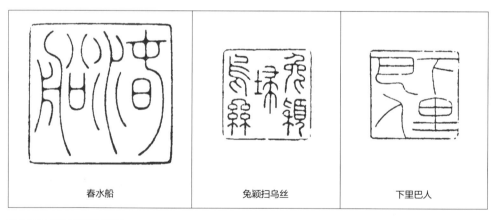

| 春水船 | 兔颖扫乌丝 | 下里巴人 |

图 3.2.3　精致乏趣作品举例

第三类，一味雕饰，味不淳正者（图3.2.4）；
第四类，用字猎奇，怪诞诡异者（图3.2.5）；
第五类，章法怪异，不成体统者（图3.2.6）；
我以为，"俗法"之为恶法，在其专以刻意妄求的"精到"、故作高

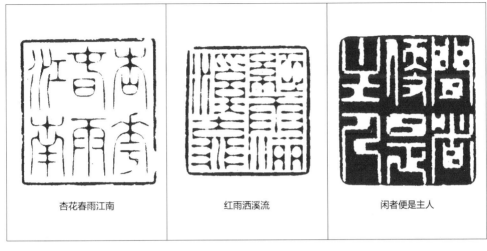

杏花春雨江南　　　　　　　红雨洒溪流　　　　　　　闲者便是主人

图 3.2.4　雕饰不淳作品举例

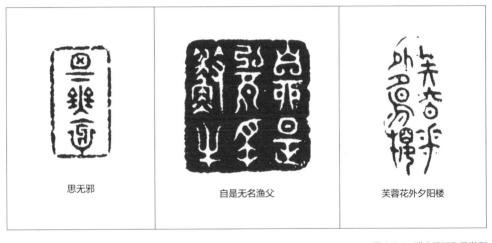

思无邪　　　　　　　　　自是无名渔父　　　　　　芙蓉花外夕阳楼

图 3.2.5　猎奇怪诞作品举例

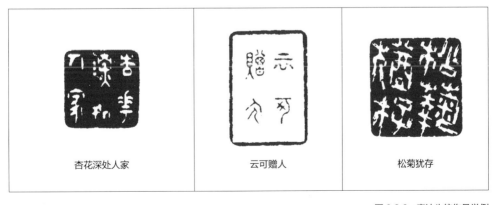

杏花深处人家　　　　　　云可赠人　　　　　　　　松菊犹存

图 3.2.6　章法失统作品举例

明的手法和挖空心思的"奇怪"来媚俗，而不得中国艺术之精髓，即"自然"，即"情性"，即"境界"。大抵"流派"之祖，玩弄小巧，矫揉造作，已失真意，然而多少还有几分"新意"；而一旦流而为派，追随者用尽心机，"新意"全无，而沦为"印匠"。故说"流派"即是"流弊"，即是"恶习"。

所谓"古法"，无非是只知古人，不知有我，食而不化之类。这类篆刻，坏就坏在作茧自缚，甘为"印奴"，全无艺术"独造"之胆识。虽然模刻百方千方古印，用刀精湛，只是"赝品""复制"而已。

我以为，要破此二恶法，唯以"心法"。

所谓"心法"，即是篆刻家的心识、识见。杨士修尝言："刀笔在手，观则在心。"篆刻之书写与刻锲制作，表面看来，只是手上的功夫：手执笔起稿，手执刀刻制钤拓；手法谙熟，辄能奏事。但是，如前所述，原型的选择、技法的运用，取决于篆刻家的理解、领悟，亦即取决于篆刻家的心识、识见。

以心观艺，非心亦有眼，而是眼有所观，必会于其心。若能融会贯通，匠心独运，则心识必定高于眼观：眼观形器，必然有限；心识于道，可谓无穷。又以心统率眼、统率手，则眼法、手法之高，乃缘于心法之高；若心法居下，眼虽广览而无所得，手虽精熟亦难免恶法。

故说，"心法"之要义，无非有三：

其一，把握篆刻艺术之本质，认清古代实用印章何以能转化为篆刻艺术，即既要知其然，更要知其所以然。

其二，以审视的目光研究篆刻原型，不是人云亦云，亦步亦趋，而是要去伪存真地判别优劣；以批判的态度研究明清篆刻，不被表面繁荣所迷惑，重要的是在于辨明其得失。学会独立思考，谋求正确的选择，由此而强化"自我"。

其三，学也无涯，艺也无垠。"功不十，不易器"，故心法重学养的积累，识见的日进，这即是所谓"印外功夫"。

心识本无所谓"法"，而篆刻家一旦法于心，"心得之为义"，则有"心法"。我以为，"心法"之微，其小无内，可以覃思竭虑，明察毫芒；"心法"之大，其大无外，可以思接千载，与天地同流。故有"心法"在，可以不必拘于某家某式。

而人有不同，"心法"各异，故"心法"当为我之"心法"，由此，篆刻乃有我在。

　　我所说的"印从书法出"，即是取书法之笔情墨韵、之即兴随意，取古代印章之古意、之质朴浑厚、之巧夺天工，将此二者裁化于心，又以充实之大气而吐出，成就自我之篆刻。于是，字法、笔法、墨法、章法、刀法、制作之法，等等诸法皆备于"心法"。

　　又，"心法"之功，在能取裁万物而化之为一。所以，得"心法"者，诸法自能圆通；不得"心法"者，诸法勉强凑合，裁而不化，虽然也求"印从书法出"，但或如匾额刻书，或是笔墨不活。

　　至于"印中求印"，也必须同样讲究"心法"。我以为，早期篆刻家之所以在这种艺术模式中越走越死，实是缘于为"俗法""古法"所困，不得"心法"。

　　徐上达说："人有千态，印有千文，吾安能逐一相见模拟？其可领略者，神而已。"又说，"善模者，会其神，随肖其形；不善模者，泥其形，因失其神。"此二语，道出了"印中求印"之"心法"的实质。明清篆刻理论之高，由此可见一斑。

　　我以为，"印中求印"之道，一是"辨析"，二是"意取"。

　　所谓"辨析"，即是依据中国艺术之精神，分辨原型之优劣；依据自己的审美理想，考察各种审美类型之得失。

　　黄宾虹曾说："今古不磨之理论，无非合乎自然美而已。"我推崇秦玺汉印，缘于其"合乎自然"；但是我并不认为秦玺汉印一切都好，必须用心筛选。我以为，秦玺汉印中合乎自然之作，大致可以归纳为五种审美类型：

　　其一，工整典雅。（图3.2.7）

　　这四方印，虽同为工整，而各有特色。

　　《春安君》一印，看似很工整，其实极为生动自然，用笔之方圆，字形之大小，布局之疏密，无不自在，绝无后世那种唯恐有一点不匀净、有一点不周到的"求全"习气。

　　《皮聚》一印，左右两半大小不等，方圆各半，乃是刚柔相济的神奇之作。

　　《言凤》一印，两字一增一省，虽不匀称，但能相应平衡，自然和谐。而"言"字上部的残破与"凤"字上部偶然出现的粗笔，更如鬼使神差，意外得趣。我的老师宋季丁曾说："有病方为贵，无伤不是奇。"对照此印，不无一定的道理。

　　《翁哉》一印，也是既工整又不乏灵动的绝佳之作。其线条明净而又富

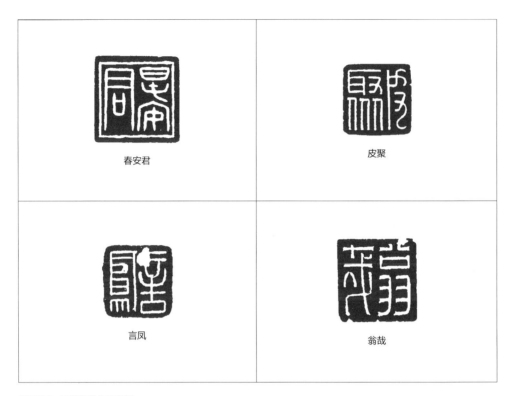

图 3.2.7　工整典雅作品举例

有变化；章法自然疏密，天机流荡；两处细微的残破，更如锦上添花，为之带来了活趣。

我以为，工整典雅一路，须美得自在，"初无意于佳乃佳"，切忌精密计算、流于刻板。但是，工整与情性，本是一对矛盾，着眼于工整，势必影响情性之流露。此中回旋余地不大，除非偶逢契机，得一二神来之作。否则，费尽心机，而不免于俗格。

其二，平正浑厚。（图3.2.8）

平正浑厚一路印章，是古代印章中的大类。也是从翻铸工艺角度看比较理想的印作；印文平正清晰，也比较讨人喜欢。明清篆刻所谓学古印"宜从平正一路入手"，似乎就是指这类印章。明清篆刻家所刻的仿汉印，也多以这种面目出现。

平整浑厚一路印章，尽管在古印中占的比重较大，但若论其品位高低，只不过因这类印章初学入门容易得手罢了。言其不足，则多为"意中"效果，独缺"意外"之神。此处我所举的五例印章，应是其中的佳者，尚能在平实中传神；而大多的"平正"往往趋于"平淡"。至于明清流派仿此之

常乐苍龙曲侯

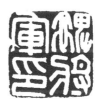

魏将军印

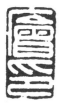

詹印

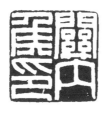

关内侯印

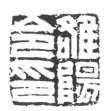

雒阳令印

图 3.2.8　平正浑厚作品举例

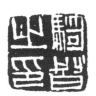

骑督之印

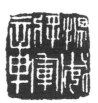

扬威将军章

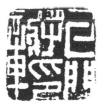

牙门将印章

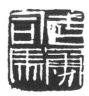

武勇司马

图 3.2.9　奇肆峻拔作品举例

作，特别是在朱简所谓"刓缺磨损者不模"广为传播之后的篆刻作品，更是"家常便饭"，已为寻常格局，不好不坏，多而致俗。

所以，这类印章，当取其"浑厚"之意，切不可斤斤于"平正"。或以"平正"为"正格"，已落明清人的"圈套"。

其三，奇肆峻拔。（图3.2.9）

这类印章，常见于古代凿印之中。信手凿刻，大刀阔斧，急就而成。所以更多随意性与爽利的效果。不可否认，古代凿印大多并不成功，但其中也有出人意外的奇绝之作；有些凿印虽整体效果不佳，而其中局部却格外传神，善学者凭自己的心领神会，自可从中酌取。

从艺术角度看，凿印之妙，在其恣肆忘形。忘形得意，意外传神，有如信手放笔之即兴书法。不理解这一点，穿凿模拟，将徒有其形。

其四，生拙奇古。（图3.2.10）

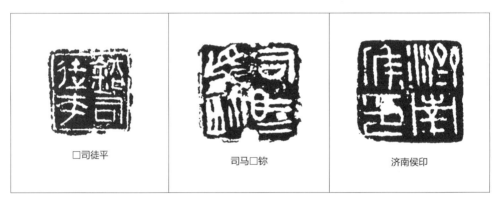

| □司徒平 | 司马□铩 | 济南侯印 |

图 3.2.10　生拙奇古作品举例

这类印可谓古代印章中的"冷门"。人们大多嫌其丑、拙，认为它们"手段低劣"，故鲜有染指者。在我看来，这类印章的成功之作，恰恰别具一种大拙大雅的天趣，乃是篆刻审美范畴"常格"之外的另一种美。

当然，仿作这类"以丑为美"的篆刻作品，须很好地把握分寸，适可而止，否则最易失之怪诞。

其五，苍茫灵秀。（图3.2.11）

这类印章，常见于古代朱文印及封泥。

古代朱文印，大致可分"工笔"与"写意"两类。后世黄士陵得力于"工笔"类，变化成家。而吴昌硕受"写意"类的影响，实处就法，虚处藏

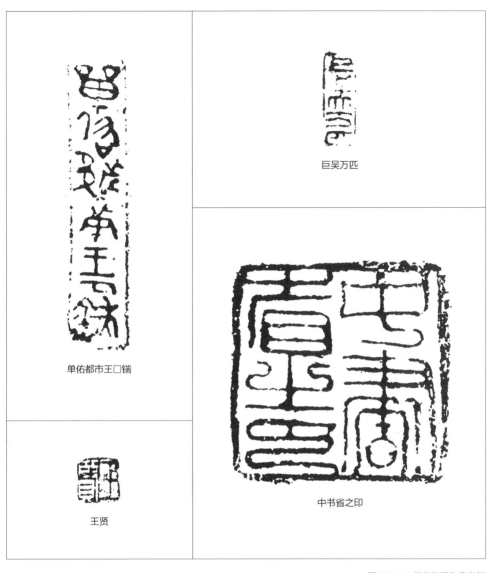

单佑都市王□锡

巨吴万匹

王贤

中书省之印

图 3.2.11　苍茫灵秀作品举例

神，更见博大裕如。

　　我以为，学"工笔"者，须见刀见笔，或"兼工带写"，不去一味求工，便不会流于"精雕细刻"之小道。过分求工，必伤笔意，淡化精神。

　　封泥乃古人用印之后得来的副产品，其效果好坏，并不全由原印本身所决定。因为抑压封泥用力轻重，泥块之软硬、方圆、大小，拆封时泥块破碎程度，诸多方面，均无定数。故其虚实变化叵测，苍茫之中蕴含极丰。（图3.2.12）

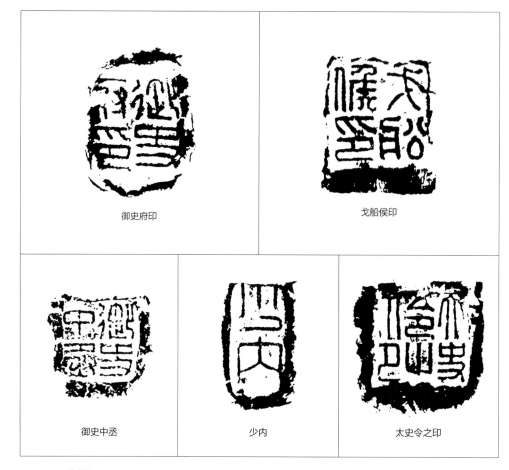

御史府印　　　　　　　　　　　戈船侯印

御史中丞　　　　　少内　　　　　太史令之印

图 3.2.12　苍茫蕴丰作品举例

　　我以为，学封泥者，须在"苍茫"二字上用意，求其虚中之余味，而不必斤斤于形。

　　就个人爱好而言，我于篆刻，偏爱气势博大，浑朴厚重，于实中见虚，于虚处传神。但这并不妨碍我从其他审美类型中汲取养分，为我所用。此处当讲究"意取"二字。

　　领会古代印章之精神实质，得其古意，是谓"取意"；复由古意而取法古代印章，则是"意取"。我以为，以自己的心法来把握原型，取法于原型，而不拘泥其形，这既是"印中求印"之模仿，更是艺术上"化古为我"的转换。

　　因此，以辨析为基础，选择并确立原型，进而由意取来"印中求印"，

则能兼收并蓄，食古而化，古印之工整典雅、平正浑厚、奇肆峻拔、生拙奇古、苍茫灵秀，无不可以随应篆作题材的不同而参酌使用，或糅合并用，以此来丰富我所追求之气势博大、浑朴厚重、大巧若拙的艺术基调。

我学篆刻，历时已近30年，但从实而言，我临摹古印，前后不过数方。我学古印，唯用"意取"之心法，故能学古代印章而不为所累，表现自我而不悖篆刻之理。

下列作品，或仿古玺，或拟汉印，或拟封泥，均为我"意取"之作。其中：

工整者必破其匀静，但存古穆典雅之气（图3.2.13）；

安东人　　　　　　　　　　　归鸿之印

图 3.2.13 "意取"古代印章创作示例（一）

平正者必掺以峭拔，破其板滞，求其浑厚（图3.2.14）；

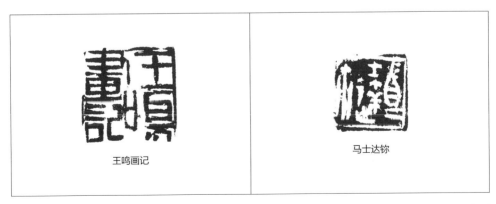

王鸣画记　　　　　　　　　　马士达钤

图 3.2.14 "意取"古代印章创作示例（二）

于痛快之中见沉稳（图3.2.15）；

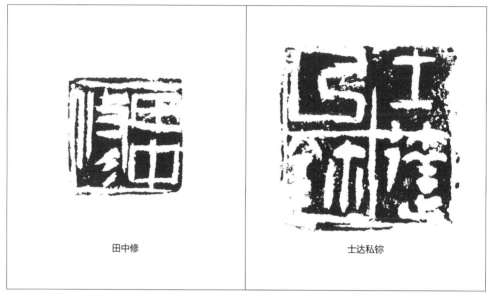

田中修　　　　　　　　士达私钤

图 3.2.15 "意取"古代印章创作示例（三）

于生拙之中求灵动（图3.2.16）；

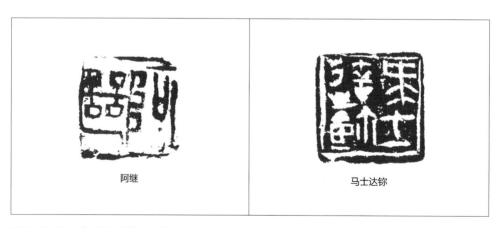

阿继　　　　　　　　马士达钤

图 3.2.16 "意取"古代印章创作示例（四）

于厚重处以虚传神（图3.2.17）；

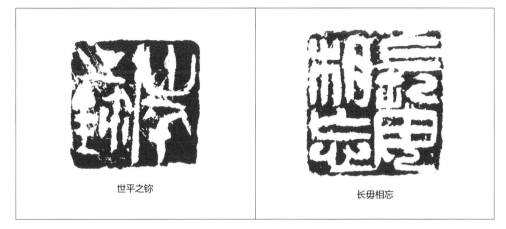

世平之钤

长毋相忘

图 3.2.17 "意取"古代印章创作示例（五）

于苍茫处以实见朴质（图3.2.18）。

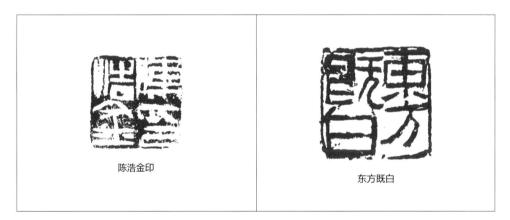

陈浩金印

东方既白

图 3.2.18 "意取"古代印章创作示例（六）

总体上，捕捉古人无意而意、若游太虚之意蕴，表现自我质朴之风、纯真之情、恢宏之气度。

我以为，由"辨析"与"意取"而"印中求印"，虽与明清流派同路，但不做明清流派学生。此处"辨析"与"意取"，无非"心法"而已。

三、意蕴说

篆刻家是否得心法，其心法居上还是居下，篆刻家是否知辨析、善意取，乃是其艺术成败之关键。上文已经说明了这一点。

而篆刻家要得心法，要使心法居上，则又必须重学养。学养厚积，心法自高，而学养自然流露于篆刻作品之中，则其"意蕴"自生。

故说篆刻之意蕴，即是说篆刻家之学养及其在篆刻作品中的自然流露，即是说篆刻家之审美理想与其审美实践之统一。

沈野尝言："印虽小技，须是静坐读书。凡百技艺，未有不静坐读书而能入室者。"读书养心，静坐养性，养心养性，旨在悟道。这与其说是"印外功夫"，不如说是篆刻家之所必备之学养。

因此，篆刻家的学养，大致可以分为两类：一是技法训练，一是读书静坐。此二者缺一不可，不容偏废：重读书静坐而轻技法训练者，心手不达，不能双畅；重技法训练而轻读书静坐者，不见意蕴，终为小道。

苏东坡论书有"技道两进"之说，苏尔宣谈篆刻亦有"业是技以游于道"之语。我以为，所谓"道"，无非读书静坐所求之艺术精神；所谓"技"，无非艺术精神表现之手段。由"道"统率"技"，即是心法；由"技"表现"道"，即是意蕴。

故说，唯"技道两进"者，方能小中见大，寓天地、人生之至情至理于刀笔方寸之间。纵观明清流派篆刻，究其得失，辨其大家与印匠，即缘于此。

没有意蕴，篆刻只是"雕虫小技"；没有学养，篆刻又如何谈得上"意蕴"！

篆刻家的学养，无非是其人生哲学之修养，精神境界之炼造，审美理想之建树，艺术技法之锤炼。苏东坡云："读书万卷始通神。"我以为，学养之积累，在技法训练，更在读书，在悟道，在圆通；边读边悟，圆通其理，而后得道。

就我个人而言，我偏爱中国古典哲学，以为其语约义丰，直观体悟，虽简犹深，更是中国传统艺术之美学精神的根基，古往今来于书画篆刻有大成就者，无不精研此道而能别出心裁。

本书直解篆刻，或不宜多言哲学美学。但要弄清篆刻美学，又不可不言古典哲学。故，我只从篆刻美学与古典哲学之联系处，略作说明，以此证实篆刻家之学养与篆刻之意蕴的姻缘。

对于先秦诸子，我崇尚儒学，但亦倾慕老、庄。儒以"充实"为美，以"充实而有光辉"为"大"，讲"至大至刚"，讲"养浩然之气"；道亦讲"大成""大盈""大直""大巧""大辩"，讲"大道""大德""大美"，以天地之大为美而谓之"天地之美"。显然，在古典哲学美学中"大"与"美"之间有其直接的联系，大而化之，乃与"道"通。这也是我的篆刻审美理想之基础。

儒讲"人道"，讲"人亦大"，人之所为，有意而为，竭尽人为乃至"制天命而用之"。道则讲"天道"，讲"天地大"，道之所为，无意而为，无为而无不为，故说"圣人法天贵真"。所谓天真，即是道，即是自然，即是素朴，故说"素朴而天下莫能与之争美"，显然，无论人力用天，抑或天道自运，"天"与"美"之间，即人力之至或自然而然与美之间，亦有其直接的联系。这又是我的篆刻审美之原则。

又，两极相通，人为之至，无不可为；无为任运，无不为之。则"人道"之自由、"天道"之自然，同归于"从心所欲""任情恣性"而已。

观秦汉印章，高标风韵，说它竭尽人为、巧夺天工也可，说它无意而意、无为而为也行，无非与"自由""自然"之理吻合。故说，"自由则活，自然则古"，这是篆刻艺术灵魂之所在。

至于宋明理学，熔铸儒道，天人合一，万殊之理，归于"太极"。我以为，"太极"即是阴阳二气之浑成，自由流转，自然平衡。"天道""人道"之理尽在此中，何况篆刻。

以"气"的原理来圆通儒道之学，并由此研究篆刻艺术，则哲理奥旨可以化而为艺术精神。所以，我读"印"，唯观其"气"；我创作，唯求得"气"。

我以为，说篆刻之意蕴，即是说篆刻之"气"；"气"本无形，演化而为"象"，即是篆刻所得之"形"。"气"为"象"之本，是"象外之象"，是"无形之大象"；"象"为"气"之形，是可以体味，可以目遇之"气"。

又，形象由技法可得，意蕴则渊源于心；技法须为心所用，法由心出，方有打动人心之可能。若单见于手，乃至沦为有手无心，只能悦人之目而无动于衷。所以，意蕴必当见之于形，"技道两进"，也是篆刻艺术之至理。

既然篆刻的意蕴也就是"气"，则以欣赏之立场对"意蕴"的体味，当从"气象"入手。所谓"气象"，归纳起来，无非以下几点：

其一，气格。

白石老人曾说："脱尽凡格，不见做作，即为佳制。"凡格、俗格，皆缘于"做作"二字。或扭捏作态以取媚，或声嘶力竭以哗众，都没有得到"自然"。所以，要求得篆刻的高格，必须在"质朴""天然"上用意；"印宗秦汉"的道理，即在于此。

古代玺印的气格，上文已讲得很多，此处不复赘言。

又，刘熙载说："书能笔笔还其本分，不消闪避取巧，便是极诣。"书法如此，篆刻何尝不是如此！篆刻文字，各有"本分"，守其体本，自会疏密有致，气格高古。或妄加扭曲，以求"满白"，或故意留空，强行拆散，行于不当行，止于不当止，皆为俗格。

其二，气度。

就我个人所好，偏爱雄浑大度。充实乃大，故求"气满"。然而气满忌闷，所以，此处须讲"苍茫"二字。

雄浑苍茫，则能化实为虚，气满而空灵，正所谓"大而化之"。古代印章以"金石气"而得大气度，与"苍茫"二字密不可分。

我以为，在篆刻中求"苍茫"，离不开"做印"的手段。吴昌硕曾说"刻印不难做印难"，其难就难在"做"得自然。

明清流派篆刻中，不少人受朱简"刓缺磨损者不模"的影响，一味光洁，否定磨损，俨然一副"迂腐气"。而明清流派之后，人们又多把"对角残破"作为经验之谈，不免"挖肉做疮"。

其实，磨损残缺之"做印"，只是为了"苍茫"。做得自然，可以由形见气；如果意在"装饰"，则必然是以形害气。

其三，气脉。

谈气度，不可不讲"气脉"。雄浑大度，唯有气脉贯畅，方能天机流荡，生气勃发。亦即甘旸所云："使相依顾而有情，一气贯串而不悖，始尽其善。"这是"充实而有光辉"的一层含义。

又，气脉之贯畅，缘于起稿时的即兴直书。我搞篆刻，却在行草书法上倍下功夫，即是力求将其酣畅的笔墨用于篆刻，由笔势而生刀势，"则方寸之间，自有一泻千里之势"（杨士修语），则能以小寓大。

然而，气畅忌浮忌滑。即兴起稿，能于恣肆中见沉稳者，才是"真率"。真率的妙处，即在气脉的自然贯畅，不滞塞僵死，不浮滑花哨。

其四，气骨。

讲气度，又不可不讲气骨。气骨强健，大度方能避免臃溃，而见雄浑。这是"充实而有光辉"的另一层含义。

这里再次引用白石老人说过的话："世间事贵痛快，何况篆刻风雅事。"刀笔纵横，干净利落，则气骨强健，神采飞扬。可见强健又跟人的胆魄有关，此处最忌怯懦，怯懦必定臃肿，必定软弱溃散，只得浑浊或纤曼之气。

又，用刀果敢，绝非一味逞刀。我以为，一味逞刀，不见笔墨，则气骨必枯。有笔方能峻拔，有墨才是厚重。

概言之，所谓气格、气度、气脉、气骨，从创作技法角度看，即是篆刻之艺术"形象"；从欣赏体味的角度看，即是篆刻作品之"精神"。技法与意蕴，当裁化而为一，二者不可割裂，否则，技法无从出，意蕴无从见。

我以为，篆刻之精神，即是篆刻家之精神、之胸襟、之情性。篆刻家学养圆通，见之于篆刻，则气格、气度、气脉、气骨皆完备于气象，又复归于"人本"。显然，篆刻艺术的升华，缘于篆刻家精神境界的确立，缘于篆刻家精研篆刻艺术之理法而直抒胸臆。

以上所言，乃是我的一己之见，个人之心得。唯望有启于人，绝无强加之意。因为，人人不同，学养各异，爱美之心，各有偏好。事实上，人们的篆刻审美理想是不尽相同的，篆刻家们的艺术风格也因此才有了差异；但有一点是共同的，即大凡真正的篆刻艺术家，都必须具有自己的美学理想、美学原则，否则，他便只能是一个刻字匠。

四、表现说

篆刻作为艺术，其审美创造活动，就篆刻家而言，即是篆刻创作过程。

前两章所言"篆刻即是印章""篆刻即是书法"，既是篆刻家对篆刻艺术的理解，也是篆刻之为篆刻的艺术创作过程的特殊规定。但是，这还只是一种特殊的形式规定；作为艺术，篆刻创作也还有更具一般性、共性的规定，即篆刻创作，贵在"表现"。

吴昌硕尝言："余不解何为刀法，但知凿出胸中欲表现之字而已。"斯言虽简，却道尽了篆刻创作之艺术本质。

所谓"表现"，即是篆刻家思想之张扬，情感之抒发；在我看来，亦即是篆刻作品无形之意蕴与有形之气象的统一。

意蕴内丰，气象万千；精神独步，气象不凡。气象不大，则意蕴不厚；气象拘滞，则意蕴必不广阔。篆刻重表现，故最忌定式之"风格化"，亦最忌妄执所谓"看家本领"的技法。

艺术必讲风格，但风格只缘于篆刻家精神之所独步。若风格不从"气"而仅仅从"象"，偏执某法，形成定式，与其说它是"风格"，不如更确切地说它只是"习气"而已。故"风格"之定式，"习气"之形成，缘于妄执技法。

吴昌硕既言"表现"，而又自谓"不解何为刀法"，只讲一个"凿"字，讲"凿"出"胸中欲表现之字"，正好揭示出了篆刻创作之玄机："胸中欲表现"者，即是意蕴，"凿出"者，即是气象；气象乃是意蕴之外化和表现。

故说表现，即是说篆刻家当无意于法，自然流露，臻于那种"不以目视，而以神遇"之超然境界。

我以为，明清书画分流，一路是走向艺术表现的文人书画，一路则是技巧性的馆阁书与宫廷画。而当时的篆刻，虽有"表现"之议论，但却大多偏执于技法，先是刀法，再是篆法，与文人书画的自由出入、神畅情满相比较，其差距何止千里。

篆刻创作长期流于定式，或以刀法标风格，或以篆法立门户，更以"法由法出，不由我出"（何震语）的"流派"相因承传，加以强化固定，遂堕入恶道，绝无"表现"可言。故本书特言"表现"之一般艺术原则，用意在针对篆刻之流弊。

如上所述，篆刻创作之表现，纯属于无拘不执之自然流露。故气象之

与意蕴，绝非牵强附会，强以图式解说思想情感；在篆刻创作中，篆刻家恍兮惚兮由意蕴生气象，由气象传意蕴，其间微妙，不可言传。非不欲以言辞解，实其有言所不可及处。

但是，篆刻之表现既然是"凿出胸中欲表现之字"，则"欲表现之字"，亦即篆刻作品之文辞题材，往往出自"胸中"；则"凿"，亦即篆刻作品之制作方式的运用，往往出自"胸中"。故由作品文辞之选择、技法之调动来阐释创作过程，虽然只是一种反省式的回顾，是在创作过程之后补上创作过程发动的一种假说，但从中毕竟可以探知一些本不可言传的"胸中欲表现"者。

对篆刻创作表现之解析，或许只能如此。

读有所感，心有所思，情有所动，自会有文辞出。我以为，这种文辞，发自内心，饱含深情，最易激发篆刻创作冲动。以此构思立意，于是便赋予作品以丰厚的意蕴。

沈野说："每作一印，不即动手，以章法、字法往复踌躇，至眉睫间隐隐见之，宛然是一古印，然后乘兴下刀，庶几少有得意处。"这话有一定的道理。

于篆刻创作，我视"风格"为"恶习"，唯求一作有一作之生命。下面试举几例，结合我个人的具体创作，解析创作表现之过程。（图3.4.1）

《守雌》这件作品，是我读《老子》，有感于人生世态，而作的朱文篆刻。我以为，老子之谓"守雌"，即是自守不争之意。自守则处柔，不争则平静；然而老子之"柔"，乃是"克刚"之"柔"，老子之"静"乃是"真朴"之"无为"。故此作取平正质朴之象，化实为虚，虚中传神，尚能得安详和平之意。

人在世，当有可为。我于篆刻艺术，未尝一刻不思"勇猛精进"。但是，"名位"于我，一如浮云，并不肯为争"名"逐"位"而劳神费心。所以，"守雌"即是我的座右铭。

《道乃大》，是继《守雌》之后创作的一方朱文巨制。我以为"真率"二字，乃是篆刻艺术最高的审美境界。说"真率"即是说"道"，即是说"自然"。"道"为"浑沌"，至简不烦；万物归"一"，"道"乃至大。若篆刻能见"真率"，能合于"道"，则诸法齐备而不嫌杂乱，心机费尽而不失之安排。

此作调动的手法最多，局部变化也很丰富。而整体看来，尚能得"至道不烦，至功无功"的意味。

守雌

道乃大

图 3.4.1　创作举例（一）

唐太宗李世民有云："以铜为镜，可以正衣冠；以古为镜，可以见兴替；以人为镜，可以知得失。"约取此语，我创作了一件《铜古人三镜》的白文篆刻。（图3.4.2）

此五字或能概括我对篆刻艺术的思考。以古代印章（即所谓"铜"）为镜，力追先民质朴天真之古意，可正我篆刻之气格；以明清流派篆刻（即所谓"古"）为镜，深究艺术模式之演变，可知我篆刻之生路；以当今诸家（即所谓"人"）为镜，可明我篆刻之得失。我以为，以"自由"与"自然"会古代玺印之"神"，而能"胆敢独造"，不依傍门户，不偏执故常，不追逐时髦，则活脱脱而自有古意。

此作左右两半，节律不同，原本容易失败。但因能不计工拙，一鼓作气，也能于平板处见生动，于险峻处得平衡，无勉强之意，故而气盛化神。

以今体字入印，古已有之。但在今天，篆刻创作用今体字，仍是一个很值得探索的课题。我以为，今体字是今人熟悉的字体，用于篆刻，就如同秦汉人以篆书入印一般，可以驾轻就熟加以变化。但是，以今体字创作，必须存传统篆刻之旨趣，得"金石气"，否则将流于匾牌书刻。

《华夏之光》是我以隶书创作篆刻的一次尝试。姚孟起论书云："作隶须有拙笔乃古。"此作用笔，唯求一个"拙"字：一则存古意，一则见质朴。想我中华民族，文明古国，千年上下，自强不息；说"华夏之光"，即是说"民族精神"，当以"拙"见质朴、见强健、见神采。故此作起稿，只是拙笔直书，绝不揉造一方以迎合一方，线条走势，逞其自然，猛利驱刀，不加修饰。整体看来，无诌媚取宠之态，别有一番生趣。（图3.4.2）

《逸于作文》以行楷创作篆刻，取意于倪云林的"逸笔草草"。此作或有成功处，不在工稳周到，而在"性情为本"，得意忘形，见意而止，毫不费心安排：笔墨恣肆于石，而不失厚重；即兴起稿，"出格""搭边"甚至"侵犯"不期而至，或可谓"意外传神"；至于刻制，也没有顾及"刀法"，只求简练自然。故整体效果，尚能见"野逸"之情怀，而不落俗格。（图3.4.2）

《古调自爱》，是我新近创作的一件白文篆刻作品。这件作品所采用的书体，介乎篆隶之间，而以隶意为主，取其古拙。此作突出之处，即在"章法"略有新意。（图3.4.3）

我以为，所谓"章法"，即是整体构思，又全由即兴起稿而于无意中自然流露，只暗合着"构图原理"而已。故意"构图"，神机不畅，有悖自然，流于小巧；一味信笔，不究情理，则近于胡为。唯信笔于法度之外，得

铜古人三镜

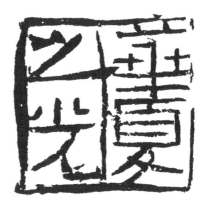

华夏之光

逸于作文

图 3.4.2　创作举例（二）

意于情理之中，才是"章法"之根本，乃有自然之气象。石涛所谓"太古无法"，这种精神，只有从古代玺印上乘之作中可以领略得到。

此作信笔起稿，点画狼藉，左右两半，并不均等。但细细品味，"调"之"言"部居于中央，左右倾侧会合于此。于是变倾侧为稳定，变不均为平衡，论其妙处，则"无法而法"，虽今犹古。若不是"言"部起着"起死回生"的妙用，则此印未必见佳。

《王（押）》，乃是应南京《周末》报"一百大姓溯源"专题约稿而作。本来，以"三横一竖"的"王"单字入印，因难以变化处理，断难刻好。原想刻一方长方形元押，惜乎手头又没有大小合适的石料。无奈，便特意拣了一方质地极差的印石，只指望靠多刻几遭，择其优了却此事。由于缺乏信心，我在勉强把笔起稿时变得毫无目的，竟忘乎所以地先打印面右上角（理应左上角）写下一个"王"字。但出乎意料的是，书写得悖于常理却煞是有味。这一来，激发了我的灵感，凭直觉我又顺手在"王"字底下加上一道直线，把"王"字凌空托起，顿时不觉孤立。随之又信笔在直线下面画了个"押"，压住下方阵脚，一切都顺势而安。至于边框处理，说实在我倒是费尽一番心思的。受笪重光《书筏》所谓"书亦递数"的启发，我着眼于使空处愈空，密处愈密，大胆处理，特意采取虚处断、实处连的手法，果然收到了豁朗、空旷而又不失气势浑然的奇特效果。

好的墨稿得手，至于如何刻制，大致有两种情况：一种是唯恐刻坏，一下子手法拘谨起来，其实这样做很不利于发挥墨稿的优势，反而真容易刻坏；另一种是趁兴奏刀、兴致勃勃，在稳、准、狠三个字上下功夫，恰恰能见刀见笔、刀笔酣畅，诚如杨士修所言："兴不高则百务俱不能快意。"

此作格调诡谲奇异，我很得意。因在边款中留下了"石甚劣然所刻颇佳"的八字，恐非诳语。（图3.4.3）

《气贯长虹》，是我几年前即试图创作以表达篆刻博大气象的一个题材。因当时穷于道技，致使夙愿未了。最近，又萌生创作的愿望，此作便是数易其稿，刻制再三所获得的作品。或谓此作有成功处，乃在于字法上不守绳墨，刀笔浑融，离形得似而不觉造作；章法上强调开合，朱白对比强烈，虽有意为之但不觉得故意安排；刻制上走刀大胆，深沉厚重，能较好地表现笔情墨趣。除此以外，还体现在"做印"有方，通过对局部笔画的致残，化实为虚；通过对某些朱底的破损，实而不板。总体来看，得苍古、浑穆之气而见诸大度。（图3.4.3）

此作的创作，再一次印证了我在自己篆刻艺术探求中时而遇到的特殊

古调自爱

王（押）

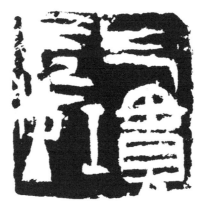

气贯长虹

图 3.4.3　创作举例（三）

感受，即凡是一些刻得成功的作品，其印迹给人的视觉，往往大于实际的印面；不成功的作品，则完全相反。推究其中道理，无非因好的作品神完气足，笔墨酣畅，非常得体，显得格外"大方"所致；亦即是说，当作品之气象与意蕴相统一时，则"象外之象""无形之象"乃具有扩充"有形之象"的功效。

《食古者》，堪称"急就章"。从起稿到刻就，我仅用了10来分钟。虽未必"惊绝"，却也颇见风神。论其妙处，即在于见新意而兼得古趣，没有那种刻意雕琢、媚俗的"恶气"。"食古者"言之所指，直到今天仍是我的艺术心迹和坚定信念。我在对古代实用印章与明清流派篆刻的对比考察中发现，秦玺汉印虽然出自无名印工之手，但却是大多所谓流派"印家"之作所难以企及的：前者质朴率真，后者流于习气；前者气象万千，后者拘板怪诞。究其原因，就在于明清篆刻家多热衷于"流派式"的师承沿袭，舍本逐末，将其对形的酷肖凌驾于对神的体味之上，从而把他们自己提出来的"印宗秦汉"，曲解而成为一种极其有害的教条。体味不到篆刻原型之古意、之意蕴，岂能不背离艺术旨趣，而致使篆刻变成市井之刻字。因此，我这里特意借"食古者"三字，以强调继承"传统"的极端重要性及其接受传统之正确态度。诚然，"继承"并非目的，目的在于创新，但得其神而能自化，则"印宗秦汉"毕竟是必不可少的有效手段。明清流派形成的诸多"流弊"，诚当引为鉴戒。（图3.4.4）

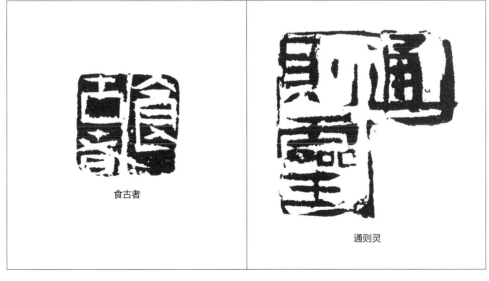

食古者

通则灵

图 3.4.4 创作举例（四）

《通则灵》，纯以隶书的面目出现。表面看似乎"不衫不履"，细细品酌，却别有一种艺术风神。我在创作这件作品的过程中，潜心以"隶书"取代"篆书"入印，立足于以丰富的书法的艺术语言，转化用以滋养篆刻的艺术精神。譬如，此作强调以有"笔"有"墨"，表达浑厚凝重；借疏密开合，得其虚旷空灵；以自然任运体现拙趣，借刀笔苍茫表现性情。（图3.4.4）

一方好的作品，往往有感而发，出自于心，动自于情。"通则灵"三字，委实代表着我的心声。我以为，艺术的存在价值，纯在创新，别无其他衡量标准。而敢不敢创造，创新得好与不好，则完全取决于艺术家对艺术的理解是否深刻、全面和圆通。墨守陈规是艺术之大忌，傍人门户断送自我，妄求风格和趋赶时髦等于否定创造；真正的艺术出路，唯有在允分地研究传统，吃透艺术精神的基础上，善于变通，大胆寻求"离异"，发挥自我独创精神，方能不落前人窠臼，真正体现艺术创新。我以为，真正的艺术家，他既要善为"食古者"，又应敢做"求新人"，而"食古"和"求新"两者之间的诸多对立矛盾，全靠一个"通"字来化解，靠自己的学养加以圆通，这便是"通则灵"之大意。直抒管见，愿与大家共勉。

如前所说，艺术表现，实有其不可解处。故以上10例，解犹未解，其实是在说篆刻美学之精神实质。概而言之，无非"自由则活，自然则古"。

"心法"居上，则能自由；自由则生独造之胆识，虽千变万化而不失篆刻之本。

"学养"厚积，流露自然；自然则生博大之意蕴，虽任情恣性而复归于道。

我以为，篆刻创作之为精神之自由创造，原本无法可拘。唯精神贫乏，"心法"居下者，方才斤斤于一个"法"字。

故说，学篆刻，须首重学养，塑造"自我"之精神境界；得"心法"，熔铸自我之篆刻语言。由此而创作，直抒胸臆，方能"活"，方能"古"，方可谓"高格"。

若说篆刻有"法"，唯此而已。

结语　篆刻的学科化

篆刻艺理之解析，以上章节，我想说的都已说到。而从事篆刻者往往不明此理，则与篆刻艺术教育之不发达大有关系。

不明艺理，则篆刻艺术难以健康发展；欲明此理，则首先必须改进篆刻艺术教育。以"篆刻之学科化"为本书结语，用意即在于此。

我以为，篆刻艺术教育问题，迄今为止很少有人问津，但确是一个亟待解决之难题。这是缘于篆刻艺术教育之改进，必须以篆刻理论研究的深入、篆刻学科化的形成为前提。但是，目前的篆刻理论研究颇为薄弱，篆刻之学科化更只能是"纸上谈兵"。

因此，此处所言"篆刻之学科化"，只是一己之构想而已，旨在抛砖引玉，引起当今篆刻理论界同仁对这个问题的共同关注。

明代徐上达说："尝闻篆刻小技，壮夫不为，而孰知阿堵中固自具神理之妙，犹自寓神理之窍，正不易为者也。"篆刻表面容易，其实很难，想搞好更难。对于前人来说，其难在难得其"神理之妙"；就今人而言，当今篆刻所面临之窘困，我以为，更主要的是来自明清篆刻理论模式及其创作模式之双重束缚。

长期以来，人们出于对明清贤哲开创"印学"、挽救印风的千年凋蔽的历史功绩的景仰，只看到明清篆刻理论的高度，却没有注视到他们理论和实践之间存在的严重脱节和普遍水平的低下，而明清篆刻水平之所以不高，人们也没有认真地思考，只是亦步亦趋，步其后尘。这样，只能使当代篆刻在明清篆刻模式中越陷越深，越来越徒有形式而缺乏创意。

而传统的篆刻教育，自有"流派"起，往往表现为师徒承传一技，这是导致篆刻艺术衰退、停滞的一个重要原因。师徒承传，由老师口传心授、执手把教，可以让初学者尽快入门，本属好事。但是，由于有的老师识见不高，或出于一己偏私，总希望自己的衣钵有传，往往凭自己的好恶限制学生，这就约束了学生的艺术创造。有的学生，则出于急功近利，或取悦于老师，自甘依傍门户，这样做，不仅断送了自己的艺术生命，更造成了篆刻艺术界的恶性循环。

至于自学篆刻，在篆刻理论完整体系确立前，由于缺乏正确的指导，亦很难得法。不唯如此，自学者还极易受种种时弊的熏染而误入歧途。就目前篆刻界的状况而言，自学篆刻的人所占比例极大。他们有着追求艺术的强烈欲望，所缺乏的却是引导他们入门的理论知识。如果篆刻理论家们能从专业化教育着眼，向他们提供不是泛泛而谈、人云亦云，而是富有灼见、行之有效的指导性教材，把这一大批人引入正轨，将会对篆刻艺术的健康发展产生

不可低估的影响。

没有完整的篆刻理论体系，没有建筑在这种理论体系基础上的较为公允而稳定的篆刻品评的干预，篆刻难以健康发展。当代篆刻之所以在明清流派之后难以突破，主要因当代篆刻与明清接壤，存在着种种"血缘"关系。这种关系的存在，难免给篆刻品评蒙上阴影。对前人的不足只采取视而不见的姑息态度，也即是为当今篆刻界指鹿为马、鱼目混珠的"合理性"提供依据。其危害之大，不言而喻。

以上种种，都已成为阻碍当代篆刻向前发展的突出障碍，而要消除这些障碍，有计划、有步骤、有目标地规划、实施篆刻专业化教育，诚当及早提到篆刻理论界的议事日程上来。

我以为，篆刻的专业化教育与篆刻理论体系之建立互为基础：没有成熟的理论体系及其各分支的深入研究，专业化教学将无法实施；没有专业化教学，篆刻理论各分支的研究便难以深入。人们往往满足于既有的经验和片断零散的感悟，无形中却放弃开拓性、系统性的思索，可见篆刻专业化教育之发展与篆刻理论体系之建立相辅相成。

近10年来，书法理论体系的形成，书法史、书法美学、书法创作原理、书法欣赏原理、书法教育论等等分支的深入研究，与书法教育的专业化是紧密联系在一起的：书法教育的专业化迫切需要书法理论体系的建设；而书法理论的深入研究，也有效地促进了书法专业化教学水平的提高。这些情况，无疑可以引为实现篆刻专业化教育和篆刻理论体系建立的极好借鉴。

篆刻教育至今未能实现专业化，另一个缘由，则是人们往往将篆刻视为书法艺术的附属品，将其置于从属地位。事实上，尽管篆刻与书法有着不可分割的血缘关系，但篆刻毕竟有其自身独立的艺术形式和艺术规律。设若单论篆刻，书法相对只是篆刻教学中必须高度重视的基础训练，就像篆刻教育必须以制作技巧的训练作为重要的基础课目一样。特别是在今天，既然我们已经目睹篆刻越来越可望成为一个独立的艺术门类，则在提出篆刻教育专业化必要性的同时，对于篆刻理论体系之建立和篆刻各分支学科之系统性研究，当然也是必不可少的。

我以为，篆刻理论体系应包含以下方面的内容。

其一，篆刻原理。

我的基本观点是：一、篆刻是印章，这是建立在对篆刻原型、篆刻史研究的基础上，对篆刻独特的艺术形式、艺术属性的根本规定；二、篆刻是书法，这是立足于对篆刻创作模式的总的探讨，在对以往篆刻创作水平分析批

判的基础上，对篆刻艺术本质的揭示；三、篆刻是艺术，这是着眼于篆刻艺术审美，对篆刻美学、篆刻欣赏原理的深入探讨，是将篆刻区别于通常实用印章的严格界定。

上述观点，分而为三，合则三位一体，唯有靠认真体悟，在学习古今艺术理论和美学思想的基础上，才能识其真谛，获得循序渐进的系统把握。

其二，篆刻史。

我以为，重新研究篆刻史，必须解决两个问题：一是篆刻与印章的关系问题，因为写篆刻史不能不涉及古代印章史，而篆刻与印章之间本存在着质的差别，如何才能将它们衔接起来，构成一部完整的篆刻史？像以往那样将它们混为一谈，简单地按照年代的先后加以串联是不行的。我以为，它们之间的内在联系在于，从创作角度看，古代印章是篆刻的艺术原型；从篆刻发展的角度看，古代印章又是篆刻的逻辑起点。二是篆刻史研究方法问题。研究篆刻史的目的，不是为史而史，而是要把握篆刻历史发展的内在规律并由此而继往开来。显然，以往关于篆刻史的研究，大多只局限在资料的罗列和历史人物的介绍上，不足以说明问题。我以为，研究篆刻史，最重要的是从这些资料中分析出不同时期之不同篆刻模式（包括其创作模式和理论模式），分析出这些篆刻模式历史演变的根源及其相互关系，进而把握篆刻发展的规律。

其三，篆刻美学。

现今关于篆刻美学的研究很不发达，人们只是零零星星地提出了一些见解。但都没有形成理论体系。在本书第三章，我提出了"艺格说""心法说""意蕴说"和"表现说"，其实，它们更主要的是建筑在现代文艺理论基础上的同一种美学主张，只是从不同的侧面对篆刻美学的阐释，此中包括了篆刻创作、品评诸方面的美学问题。

我之所以在批判继承以往篆刻美学思想的同时力求向一般的艺术哲学靠拢，乃缘于篆刻艺术必须强调表现，从而与其他艺术门类相提并论。

诸如篆刻艺术形式（如点、线构成及书写刻制等）、篆刻艺术形态（如风格、流派等）方面的理论研究，作为篆刻美学体系的一个组成部分，则是统摄于表现说的，是表现说的具体展开。

又，篆刻欣赏原理，可以理解为篆刻美学的应用理论。

其四，篆刻基础训练系统和篆刻创作原理。

我以为，篆刻基础训练必须系统化、综合化，其中包括篆刻制作技巧的训练、书法（甚至绘画）技法的训练，这是第一个层次；对篆刻原型及其

泛化原型的了解和研究，对以往篆刻的研究，乃至对书画史的研究，这是第二个层次；文、史、哲等方面的知识修养，文化艺术（包括东方的和西方的）修养的提高，这是第三个层次。事实上，这也是篆刻专业化教学基础性内容。

在篆刻创作原理方面，我以为"印从书法出"尽管不是唯一的创作模式，但却是一个在继承传统的基础上力求出新的创作模式。以此作为篆刻创作理论，还必须涉及到：一、选材、立意、构思（这是文学、哲学与艺术的综合过程）；二、起稿（这是将唐宋以来书法理论中多侧面的美学基本原理转化为篆刻艺术法则的生动体现）；三、布局（这是指传统篆刻章法原理与抽象构图原理的融合）；四、制作（包括刻锲、做印、钤拓诸方面的各种有效手段）。这是篆刻专业化教学后期的主要内容。

在篆刻基础训练系统与篆刻创作原理的关系问题上，必须强调"心法说"。我以为"心法说"乃是圆通和统一篆刻基础训练诸多层次、篆刻创作诸多方面的根本途径。

当然，上述篆刻理论体系之构想及其分支学科的划分，只是一个初步设想；本书尽管涉及到这些方面，并提出了一些基本观点，但远远还不是我们所要建立的篆刻理论体系及其各分支学科本身。因为，这是一个开创性的、浩大的工程，绝非一人之力所能为。我在这里提出这个议题，既是对本书诸多观点的梳理，也是借此与同道们共勉。愿与大家为此目标而共同努力。

后

记

我与书法篆刻结缘，迄今已30载。

我原本是个工人，没有受过高等教育，书法篆刻不过是业余爱好而已。

1983年，或者说是命运安排，或者说是我的福分，我这个无名小辈，不意竟为南京师范大学尉天池教授所看中。尉教授以他的一片爱抚之心，不惜花费九牛二虎之力，经过三年多的苦心周旋，终于于1987年初春，将我及我的妻子儿女迁居到南京落户。从此，我便被破格推上了高等学府的讲坛。

尉教授是益友，他对我的关怀提携之恩，是我难以言表的；尉教授更是良师，他有着精湛的书法技艺和丰富的书法教学经验，更有着裁古化古，以新的艺术语言熔铸时代精神的胆魄。在他身边工作，他的艺术思维方式，给予我深深的启迪。

我这个人，生性愚钝。天性决定了我不可能成为"公关型"的人物，更不可能成为书法界的风云人物。因此，我只能杜门不出，自己读书，自己体悟，自己尝试创作，"沉"下去治学。也乐于与极少的几位好友交往，听他们谈艺论道，开我茅塞。

这样做自然有得有失。但若谓有失，恐怕只是失去了一些名利；而若谓有得，则是驱除了浮名与金钱的掩蔽，不媚俗，不欺俗，在艺术追求上更多一些真实的体验。对得失作如此的利弊权衡，则我于所失也就心安理得了。

这些年的学习和体悟，我对篆刻艺术有了一点自己的粗浅的认识。我以为，"篆刻当随时代"，理应成为当代篆刻发展方向。所谓"当随时代"，一则是说篆刻应当顺应其自身规律的内在要求而进一步发展——这是从篆刻艺术史的规律中得出的认识；一则是说篆刻还应当顺应其所处时代环境的客观要求而进一步发展——这又是从篆刻艺术与其文化背景的关系中得出的认识。

而就时下篆刻界的现状来看，一是"赝古"，一是"时髦"，已成为妨碍当代篆刻健康发展的主要弊病。所谓"赝古"，即是将篆刻视为固定不变的东西，将篆刻史

某一阶段的现象视为终结的不二法门，一味泥古不化，而无视艺术的必然发展与时代的客观要求；所谓"时髦"，则是无视篆刻本身的规律，无视篆刻之艺术特质，一味炫奇夸怪，并美其名曰"创新"或"时代感"。显然，造成这两种弊病的原因，主要是一些人没有吃透篆刻艺术旨趣，没有充分认识篆刻艺术本质，没有摆正继承与创新的关系。

我以为，要正确理解"篆刻当随时代"，就必须立足于当代，认真研究篆刻史，研究篆刻现状，把握篆刻艺术的发展规律，在继往开来上倾注心力，在艺贵独立上探求新路，扎扎实实地学习、体悟、探索，而不能盲从"名流"、盲从"潮流"，企图一蹴而就，不费力气地混个"名家"的头衔。

偶尔与朋友谈谈这些想法，竟引起了他们的兴趣，竭力劝我将它们写成文字，或许能对针砭时弊、拓宽思路有些益处。就这样，我开始了《篆刻直解》这本小书的写作。

但说实在的，我不擅言辞，更害怕写文章，何况这是要写一本书呢。别人洋洋万言一挥而就，我每写一字一句都要费不少时间。所以，苦磨了大半年的时间才磨出了这本小书。

必须说明的是，这本书中的基本观点，如果还能算是自圆其说的话，则主要是在分析批判明清流派的基础上提出的。尽管在篆刻史的反思过程中我始终持一种批判的态度，但是，这并不意味着我企图割断历史。艺术的思考和鉴赏原本就是见仁见智的；我以现当代的篆刻艺术立场来批判明清流派，并不妨碍我充分肯定它们在特定的历史时期曾经起过的作用，在这里，艺术的立场和历史的观点是相统一的。

也就是说，我在讨论中提出的一些意见，并非是要用一些耸人听闻的言辞引人好奇，或是招惹无端的论争，或是强加于人，而只是如实地谈出了自己的一些思考。所以，也希望读者朋友们能以各自的独立思考来审阅这本小

书。当然，无论从哪方面，如果这本小书能给当今孜孜不倦地努力追求篆刻艺术的同道们带来一点启示，我将引为幸事。

　　本书承好友庄天明先生为我写序，刘小地先生为我拍摄大量图例资料并精心设计，借此表示由衷的谢意。

<div align="right">

马士达

1991年11月于南京

</div>

附　录

玄庐先生的印

方小壮

玄庐马士达先生已离我们远去了。作为风斋先生的学生，余于玄庐先生尊前亦执弟子礼，曾数度携我院书法专业研究生请教，受益匪浅。此次，受其家属的委托，又有幸参加整理由童迅先生协助捶拓的358方遗印，收获良多。

玄庐先生留存"玄庐"的358方遗印，起于20世纪70年代初，讫于本世纪的2011年。其中，包括早期临仿来楚生、吴昌硕、齐白石的作品和各个时期完整的自用印，以及大量的艺术创作。

从玄庐先生的临仿印作，可窥见其早年师法、借鉴的源头；各个时期完整的自用印和大量的艺术创作，均清楚地反映出玄庐先生篆刻艺术生涯中创作习尚、审美追求与风格演变的轨迹。兹就此次整理过程中所获，益之管见，录为篇章，俾留印林共享。

一、玄庐印风的演变

玄庐先生的印风，经历了一个渐次发展变化的过程。结合其印风大致的变化情况，为方便叙说，兹将这个过程分为20世纪70年代—80年代中期的"临仿探索时期"，20世纪80年代中后期—90年代中期的"印风甫定时期"，20世纪90年代中后期—2011年的"印风成熟时期"三个阶段。

（一）临仿探索时期（20世纪70年代—80年代中期）

玄庐先生治印，崇尚"适己、适性，发乎情、止乎理"的"正觉"——

既不是"无本之木"，也不是"离经叛道"的旨趣。他在《当代篆刻名家精品集·马士达卷》后记中说：

> 既言"正觉"，必有所本。不可否认，它一方面是来自作者自身对于篆刻艺术本质属性的直觉与体验；也毋庸置疑，另一方面则是有赖于作者对于古代印章史和明清篆刻艺术发展史的综合考察。前者可谓之作者对于"创新"的主观意识与把握，后者则意味着"传统"对于篆刻艺术发展规律的制约，二者理应兼顾。顾此失彼，不是无本之木，便是离经叛道，终难有所建树。①

然而，这一趣尚的形成，并非一蹴而就。1983年，上海《书法》杂志举办"全国篆刻征稿评比"，在10位荣获"一等奖"的作者中，甫入不惑之年的玄庐先生夺得头魁。这一年的《书法》第四期出版了"篆刻专辑"，玄庐先生在"作者简介"中自称：

> 1963年开始自学篆刻。初凭兴趣，后来才领悟到刻印必须以秦汉为宗，取神遗貌。于近代印人，最叹服吴昌硕的篆刻能于不经意中见功夫，因潜心效法，并博取众长，以求自成面目。②

玄庐先生的这段自白，很清楚地道出他早期的篆刻艺术创作道路。像近现代有成就的篆刻大家一样，玄庐先生的艺术创作，走的是通过借鉴近现代篆刻名家而上溯明清流派印章，直至秦汉、古玺印的路子。固然，玄庐先生的这一创作路径，与历来的篆刻艺术史对秦汉印章的重视程度不无关系，却也是大多数创作者司空见惯的创作观念与具体创作实践不能同步的真实反映。这可以从其当年获奖的作品《师竹友石》（约1982）、《宁静》（1982）得到印证。从这两方印章中（图附1.1），我们可以看出：虽然《师竹友石》一印章法上借鉴的是汉印的印式，《宁静》一印借鉴的是古玺的印式，但在篆法、用刀和印面残损处理上，均借鉴了吴昌硕、来楚生两家印风的印篆和短冲刀，及后期的敲击、残损等制作处理方法。

在留存"玄庐"的遗印中，我们还可以见到玄庐先生在"潜心效法"缶翁、负翁印风的同时，其"博取众长，以求自成面目"的追求，表现得相当直接。这些遗印中，我们除发现玄庐先生临仿吴昌硕的《瘦碧》《既寿》《二耳之听》《木鸡》四印（图附1.2）和临仿来楚生的《长毋相忘》一印（图附

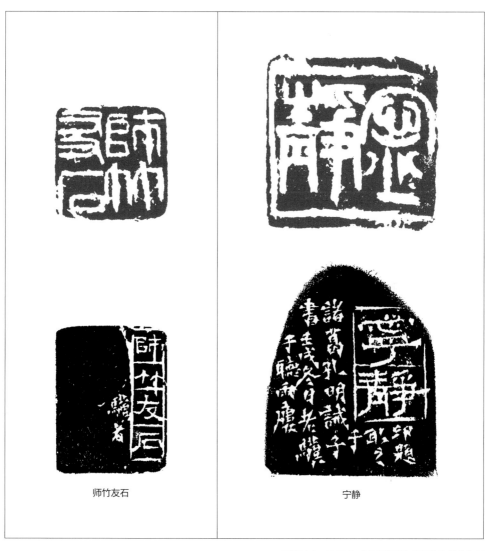

师竹友石 　　　　　　　　　　宁静

图附 1.1 　1983 年"全国篆刻征稿评比"获奖作品

1.3）之外，同时还发现其临仿齐白石的《白石》《齐白石》二印（图附1.3）。通过与吴昌硕、来楚生、齐白石原印的对比，玄庐先生这些"潜心效法"的临仿之作，与原印几乎达到了乱真的境地——应属其精心"实临"之作。从中，我们可以想见玄庐先生对吴昌硕、齐白石、来楚生三家印风的钟爱。

　　在这一时期内，玄庐先生并不仅仅满足于对近现代篆刻名家名作的追随，自然还包括他有意运用明清流派印章、元押、秦汉印、古玺印风进行探索性的艺术创作。如创作于1974年的朱文印《士达珍藏书画之印》（图附1.4），用刀明显借鉴"浙派"印风的"碎刀短切"法；创作于1984年的《马

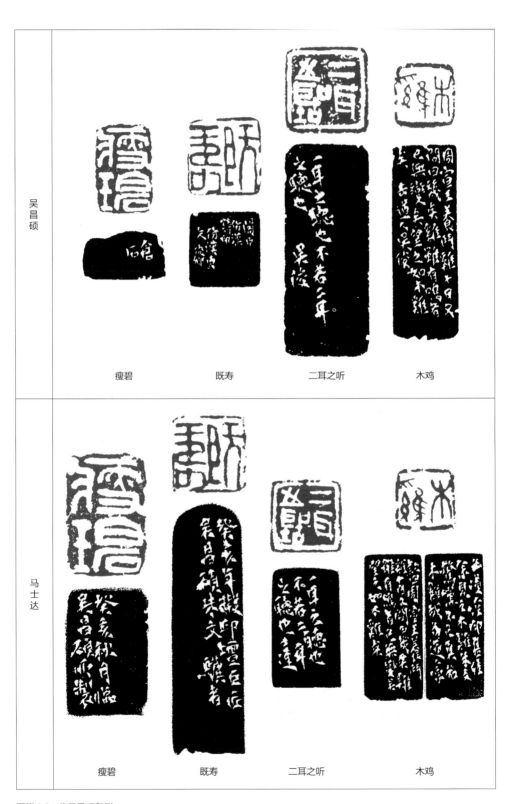

图附 1.2　临吴昌硕印例

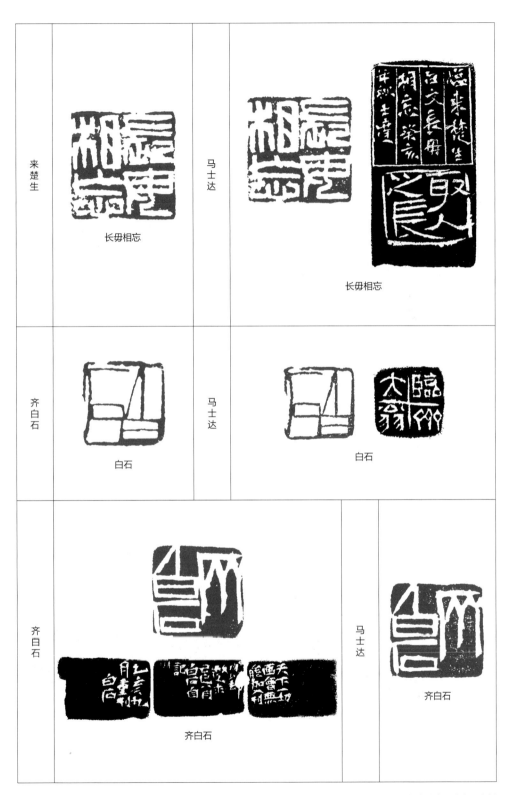

图附 1.3 临来楚生、齐白石印例

士达珍藏书画之印

马记

士达之钤

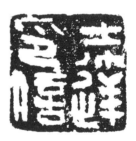

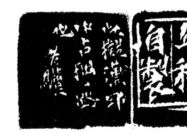

士达印信

图附 1.4　20 世纪七八十年代仿古之作

记》（图附1.4），借鉴的是元押；创作于1980年的白文印《士达之钵》（图附1.4），则是采用古玺的印篆和布局。又如创作于1981年的白文印《士达印信》，即为仿汉之作，此印款载："辛酉年秋自制，此拟汉印中古拙一路也。老骥。"（图附1.4）这一类取意于古代印风的探索性艺术创作，在其遗存"玄庐"的自用印中，数量最多，借鉴的源头和发展变化的脉络也最为清楚。这种取其意、挹其神的创作方式一直持续到晚年。如创作于2009年的《马士达钵》，即以古玺印式，为己所用。可见，玄庐先生所强调的"既不是'无本之木'，也不是'离经叛道'"的"正觉"，在其艺术实践中是始终如一的。

（二）印风甫定时期（20世纪80年代中后期—90年代中期）

贯串玄庐先生所强调的"既不是'无本之木'，也不是'离经叛道'"的"正觉"，进入20世纪80年代中后期，他的创作发生了很大的变化。玄庐先生在1991年创作的朱文印《食古而化》一印的边款载：

> 予于篆刻一道，崇古师古，然实不甘为古法所囿，亟思食古而化，以大而化之为能事也。辛未暮春，老骥识之。

伴随玄庐先生艺术创作"亟思食古而化，以大而化之为能事"的变化，首先是其入印的印篆处理。操刀者周知，以圆转的篆书入于方寸的印面，往往须经"印化"处理。吴缶翁的印篆以圆为主，为求得结字与边栏的协调，在后期制作上，极尽敲击、残破为能事；来楚生的印篆则兼顾笔意刀味，貌方神圆，同样须辅以大量的并笔、黏连、残破等处理手法。较之吴昌硕、来楚生二家，齐白石入印的印篆却巧妙地化圆为方，印文与边栏极易协调；印文的笔画一任用刀之所至，自然崩落，省却了不少后期的敲击、残损等处理程序。

玄庐先生这一时期的创作，由于巧妙地糅合了吴昌硕、来楚生、齐白石三家的篆法，印篆以方为主，兼容圆转的笔意，亦篆亦隶；加之有意地借助边栏搭界与并笔等处理方法，我们在《仁者寿》（1987）、《位卑未敢忘忧国》（1988，图附1.5）、《爱身崖》（20世纪80年代中期）、《君子怀德》（1991）、《耻为书奴印匠》（1992，图附1.5）、《园丁》（1992）、《水唯能下方成海》（1995）、《半个印人》（1995，图附1.5）等为代表的作品中，既可看到齐氏印风的遗意，又明显能感受到缶翁、负翁印风的韵致。

位卑未敢忘忧国　　　　　　　耻为书奴印匠　　　　　　　　半个印人

图附 1.5　取法近现代印人印例

这种"食古而化"的创作方式，我们还能从进一步的比较中获知。如《水唯能下方成海》一印的用篆与界格的处理，与齐白石的《老手齐白石》之间的承接关系（图附1.6）；又如创作于1988年的另一方《长毋相忘》的用篆、用刀与笔画残破处理，与吴昌硕《一月安东令》一印之间的借鉴关系（图附1.6）；再如《宁丑毋媚》一印的用刀与笔画并笔、残损处理，与来楚生《一丝不挂似太俗》一印之间的师法关系（图附1.6）。可以说，篆法上的巧妙糅合、取方为主，奠定了玄庐印风的主基调。

其次是用刀。这一时期的作品，玄庐先生一改前期以刀角短冲为主致使印文笔画稍带凝滞之嫌，而采用长冲刀的方法，单刀、双刀并用。单刀冲刻的印文笔画自然崩落，酷似齐氏用刀，时常出现一边光、一边毛的现象。为增加含蓄蕴藉之意，不惜采用残破、并笔、黏边、搭界，乃至刀角刻划、敲击印面等处理方式，在雄劲刚健中增加其浑朴古厚——即于"适己、适性、发乎情"的同时，又能"止乎理"③。这些处理方式，一直为其所采用，并延续至晚年的创作之中，成为玄庐先生艺术创作中不可或缺的手法，极大地丰富了玄庐篆刻艺术的表现力。如《铜古人三镜》（1989）、《气贯长虹》（1991，图附1.7）、《墨妙亭》（1992）、《凛之以风神》（1993）、《比德于玉》（1993）、《五十尚有惑》（1993）、《来自田间》（1993，图附1.7）、《矜而不争》（1993）、《本立道生》（1994）、《顺道而行》（1995）、《宋丁门生》（1995，图附1.7）、《石点头》（20世纪90年代中

齐白石	 老手齐白石	马士达	 水唯能下方成海
吴昌硕	 一月安东令	马士达	 长毋相忘
来楚生	 一丝不挂似太俗	马士达	 宁丑毋媚

图附 1.6 取意近现代印人印例

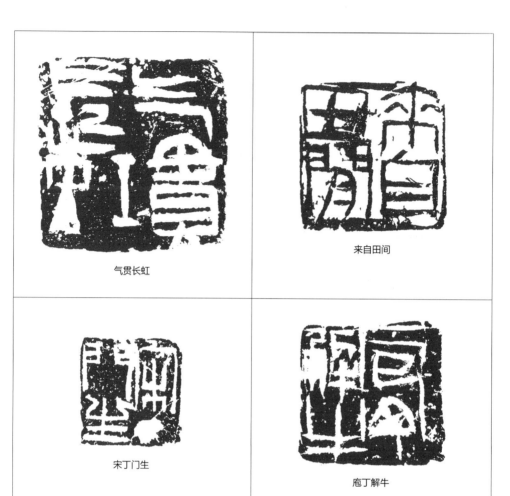

气贯长虹

来自田间

宋丁门生

庖丁解牛

图附1.7 巧用制作法之印例

期）、《庖丁解牛》（20世纪90年代中期，图附1.7）、《古调自爱》（20世纪90年代中期）诸印。这些作品，既借鉴了秦汉唐宋元及明清流派印章中的"古法"，也"大化"了白石、缶翁印风的"踪迹"，而且明显开始摆脱羁绊而异于白石翁、负翁、缶翁，成为这一时期玄庐先生的主流印风。最终，在成熟期内演化为玄庐先生白文印的标志性印风。

对印风的甫定，玄庐先生自己是最能清楚感觉得到的，故而，他在《本立道生》（1994，图附1.8）一印的边款中说：

予自顾近年所作，故伎重演者甚夥，但觉无能耳。世俗者，视定式为风格，实大缪。似予之近况，有何难哉？故吾以大化为踪迹，以品位

图附1.8《本立道生》一印及边款

论格调，求于"本立道生"也。甲戌之秋，有感而作此。士达。

　　在玄庐先生这一时期的印风中，还须提到一类朱文印。这类朱文印以隶书入印，偶或夹杂行、草书笔意。如《风规自远》（20世纪80年代中期，图附1.9）、《华楼叠石》（1991，图附1.9）、《自胜者强》（1991）、《食古而化》（1991）、《仁者守义者行知者虑》（1992，图附1.9）、《是非无古今》（1994）诸印。这类作品，除了著名的《食古而化》等个别作品外，精彩的印例不多，而且留有20世纪80年代印坛流行印风的遗意和玄庐先生自家的隶书笔意。

　　以隶书入印，虽古已有之（如南京中央门外老虎山，东晋颜约墓出土的著名白文印《零陵太守章》），然而，由于隶书书体的局限，印篆结字的灵活性乃至整方作品的排朱布白，均受到很大的制约。历代的篆刻家大都有意规避纯以隶书入印，抑或偶一为之，亦为聊充文房之用，故鲜有纯以隶书入印而名世的篆刻家。浙江的现代篆刻家余任天先生（1908—1984），以隶书入印饮誉印坛，然以其印篆而观之，余氏强调"篆神"——篆书的笔意，且往往于一印之中篆隶糅合，绝少纯以隶书入印，故能游刃有余[4]。因而，这一类以隶书入印的创作，在玄庐先生下一个印风成熟时期中，除去我们熟知

风规自远

华楼叠石

仁者守义者行知者虑

图附 1.9 以隶书入印的朱文印

的《鬼神恨我》一印外，便成绝响。这一类以隶书入印的作品，可看做是玄庐先生在这一时期探索性的创作。

（三）印风成熟时期（20世纪90年代中后期—2011年）

通过前期对秦汉唐宋元印及明清流派印章中"古法"的把握和对近现代印人的借鉴，遵循"以大化为踪迹，以品位论格调"的创作"极诣"，玄庐先生在这一时期的艺术创作中，追求的是在"入古""味古"之上，求得"天然去饰"。他在《君子让人》（1998，图附1.10）一印的边款中说：

图附1.10 《君子让人》一印边款

吾谓作印之所贵，在能得一古字。"入古"则可免时趣俗意，见诸素朴而耐人寻味。然斗转星移、沧桑巨变，以致人心不古，古则何从？吾谓诚要在"味古"，味得九朴不雕、天然去饰，方可洞鉴个中极诣。戊寅岁暮，士达说印。

从20世纪90年代中期开始，玄庐先生的这一理念，便非常明确地贯彻到具体的艺术创作之中。在前一时期甫定的主流印风基础上，以《慎独为宝》（1996，图附1.11）、《得理且饶人》（1997）、《玄庐唯印》（1997）、

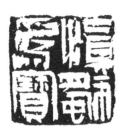

慎独为宝

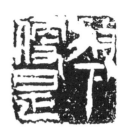

放下便是

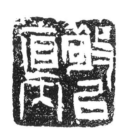

敬以直内

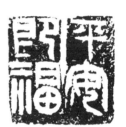

平安即福

图附 1.11　印风甫定时期的白文印

《克己复礼》（1998）、《闻谀洗耳》（1998）、《名者实之宾也》（1998）、《放下便是》（1998，图附1.11）、《老悔读书迟》（1998）、《亲君子远小人》（1999）、《后生可畏》（2000）、《敬以直内》（2000，图附1.11）、《无愧在无私》（2000）、《见贤思齐》（2001）、《勇于实践》（2001）、《处下守中》（2001）、《敬鬼神而远之》（2001）、《平安即福》（2003，图附1.11）、《耳训乎德》（2003）、《乃借二胡传心声》（2009）、《真我有我亦忘我》（2010）等为代表的一大批白文印中，均能以吴昌硕、齐白石、来楚生三家印篆的结字（实为"缪篆"，故缶翁、白石翁常常在其白文印款中标榜为"仿汉"之作）为依据，兼采隋唐宋印篆古拙屈曲的篆法和隶书的体势，饰以道教"压胜印"的装饰笔画，乃至行草书笔意。印篆亦篆亦隶，风格独特而稳定。用刀长驱直入，率性而肆意，并辅以残破、并笔、刻划、敲击等后期的处理手

法，匠心独具。

　　其中，作于戊寅八月的《闻谀洗耳》和作于庚辰四月的《后生可畏》二印（图附1.12），以其独具风格的印篆，成功地融入古玺印式，这不可不谓是玄庐先生得益于对古玺长期探研和熟稔运用的成果。

闻谀洗耳　　　　　　　　　后生可畏

<div align="right">图附 1.12　古玺创作印例</div>

　　最值得称道的是，《善易者不卜》（1998）和《无愧在无私》（2000）诸印（图附1.13），实现了他追求的"九朴不雕、天然去饰"的极诣。对此，玄庐先生依旧不忘在《无愧在无私》一印的边款中记云：

善易者不卜　　　　　　　　无愧在无私

<div align="right">图附 1.13　天然朴质白文印例</div>

　　是作得见朴气，为拙刻中之罕见者，因记。庚辰七月，士达。

　　玄庐先生这一时期的朱文印创作，也有另一番的景象。较之前一个时

言易招尤

无我为大

四十年河西

中国人太聪明

图附 1.14　天然朴质朱文印例

期，玄庐先生在这一时期的朱文印创作中，抛却了纯以隶书入印的路数，印篆上代之而起的是以"小篆"结体为依据，融隶入篆，大量采用隋唐宋朱文印屈曲盘绕、疏松古拙的篆法，饰以道教"压胜印"的装饰笔画。同时，又借鉴秦汉朱文印、元押和封泥粗重而变化无常的边框，偶或施之以界格。在服从印篆笔意表现的前提下，极尽刻划、残损、留点等精细的用刀修饰手法，力求达到"九朴不雕、天然去饰"的极诣。其代表作品有《言易招尤》（20世纪90年代中期，图附1.14）、《贵食母》（约20世纪90年代中期）、《大吉》（1996）、《读书乐》（1997）、《好好先生》（1998）、《无我为大》（1998，图附1.14）、《食有鱼》（1998）、《君子让人》（1998）、《义以方外》（2000）、《吉事尚左》（2000）、《看大江东去》（2001）、《日有所思》（2001）、《四十年河西》（2002，图附

1.14）、《有厉则已》（2002）、《夜半听琴声》（2002）、《书法史论》（2005）、《掷地有声》（2006）、《岁岁平安》（2007）、《老戒得》（2009）、《篆刻学》（2009）、《印道中人》（2010），及其绝刀之作《中国人太聪明》（2011，图附1.14）诸印。

其中，如果说《贵食母》（20世纪90年代中期，图附1.15）、《食有鱼》（1998）诸印，是直接在拙朴平实的结体中，经精心雕琢，实现其追求的"九朴不雕、天然去饰"的极诣，那么，像《君子让人》（1998，图附1.15）、《日有所思》（2001，图附1.15）、《四十年河西》（2002）、《书法史论》（2005）、《篆刻学》（2009）诸印，实现的则是在"曲尽其妙"的惨淡经营中，既雕且琢、复归于天然的境界。

玄庐先生这一时期的朱文印创作，在隋唐宋朱文印、压胜印、元押和封泥中寻找生机，于平淡处觅得佳趣，印风朴实而无造作之态。虽然它与同期白文印印篆的取法略有不同，但殊途同归——同归于天然朴实的极诣。在这一时期内，玄庐先生的朱、白文印，同时收获了历经40多年辛勤耕耘的丰硕果实。但是，随着时间的沉淀，我们相信玄庐先生的这一路朱文印，在当代印坛上会越来越多地赢得人们的关注和推崇。

贵食母

君子让人

日有所思

图附 1.15　雕琢复归天然印例

二、玄庐篆刻的技法

篆刻艺术创作技法，讲究篆法（字法）、章法和刀法的和谐运用。在印章艺术史上，印章体制和印风的形成发展过程，从纵向看，与官印制度的形成发展和印篆书体的发展变化大致同步；从横向看，与不同印材、不同制作方法（铸、凿、碾）及采用不同的字体（大篆、缪篆、鸟虫书、小篆）等因素密切相关，横向的展开丰富了纵向的发展。篆法，亦称字法、印篆，指的是篆刻艺术创作中，每方印章各个印文的方圆、挪让、屈伸等结字方法，以及笔意的表现方式和结字规范等。因而，印文的篆法是否合乎规范且和谐统一，是评判篆刻作品艺术水平的首要条件。

刀法既是篆刻的一种艺术表现手法——以刀代笔，又是一种艺术存在形态——表现刀味。明清以来，刀法被分为单刀、复刀、反刀、飞刀、涩刀、舞刀、切刀、留刀、埋刀、补刀等等，有的印人甚至提出用刀"十三法""十九法"。当代也有印家提出"披削用刀"，实质上，披削用刀是与冲刀或切刀结合使用的，无法独立。显然，这些分法既显得过于繁琐，也缺乏科学依据。一般分法，刀法有冲刀与切刀：冲刀易于表现印文圆转、流畅、酣畅的韵味；切刀易于表现印文生涩、凝重、古拙的效果。秦汉印有凿印、铸印、碾印三种。表现凿印的艺术效果适合用冲刀，表现铸印的艺术效果适宜冲、切、披削结合。碾印指的是用碾刻工艺制作的玉印，要在创作中表现这种效果，也适宜用冲切结合，多次修饰而成。

章法，指的是如何于印章中经营各个印文的位置、印文之间排朱布白的方法及整体效果。主要指印文的排列顺序，印文之间的呼应、挪让、平衡，以及笔画的屈伸、轻重、增损、虚实、黏连和边栏的处理等。总之，篆法是基础；刀法一身两任，它既要表现印文的笔意，又要体现笔画的刀味；章法受各个印文结字的制约，各个印文的结字也必须顾及篆法（字法）和章法。因而，一方精彩的印章，必定是篆法、刀法、章法三者的和谐组合，绝不可能是其中某一因素一管一弦的清音妙响。笔者曾就篆法、章法、刀法三者的关系，与玄庐先生做过深入的交谈，并取得了一致的看法。

（一）章法

在玄庐先生篆刻艺术创作中，最为注重的是章法。他在《善易者不卜》一印的边款（1998，图附2.1）中记载：

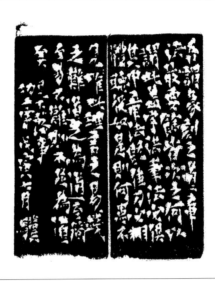

图附 2.1 《善易者不卜》一印边款

吾谓篆刻之道，章法最要，余皆次之。何以谓此？盖字法、笔法必俱其中。章法既佳，刀必相体听从。如是，则何患不见事功？唯此理言之易、践之难。道之为道，至简至易，不难则不足为道矣！戊寅七月，骥。

玄庐先生既强调"章法最要，余皆次之"，却又谓"盖字法、笔法必俱其中"——显然，他所强调的"章法最要"，是以"字法、笔法"（即篆法）的和谐统一为前提的。可以说，"章法最要"表达的只是玄庐先生在篆刻艺术创作中对章法的重视程度。换言之，一个篆刻家可以不写篆书，但必须懂得篆书的结字和用笔，至每刻一印，必事先对各个印文的篆法和笔意的表现作细致的调和与运用，否则难臻佳境。反观清代乾嘉以来，流派印章艺术史上开立门户的篆刻大家，无一不擅长篆隶书书写，而且其篆隶书风均深深影响到印篆的结字和笔画的起承转接，以及笔意的表现。玄庐先生虽然不擅于篆书，但他擅长的隶书对其以方为主的印篆结字及笔意的表现起了至关重要的作用。故此，笔者曾就"章法最要"这一提法质之玄庐先生，得到的结论是一致的。其实，"字法（结字）、笔法"在玄庐先生篆刻艺术创作中的重要地位，从上述其印风成熟时期独具风格的一路朱文印中，也能得到清楚的验证。

图附2.2　吴昌硕《听有音之音者聋》一印

在如何处理入印印篆的问题上，玄庐先生常与笔者谈论吴昌硕、齐白石两家印篆的差别。吴昌硕的印篆以圆为主，齐白石的印篆以方为主——二者均以"缪篆"为本，以各自风格化的篆书为用。其中，最常对笔者乐道的是吴昌硕《听有音之音者聋》一印（图附2.2）。缶翁此印的印篆一反以圆为主的常态，易圆为方，印篆若篆若隶。显然，玄庐先生入印印篆的处理受到此印很大的启发。

玄庐先生白文印的结字，主要借鉴吴昌硕、齐白石、来楚生三家印风的结字方法，入印印篆融合隶书的体势，以方为主。受自身强烈创新意识的驱使，玄庐印篆极尽欹正、开合、方圆、穿插、挪让等变化与呼应。同时，又借助古玺的界格、秦汉印的破边残损，再辅以后期对印面的刻划、点凿、留白等处理方式，使各个印篆在变化中达到和谐统一。朱文印的结字则于小篆结体中取方势，融入隶书体势，并大量采用隋唐宋朱文印屈曲盘绕的篆法，印篆极尽穿插挪让而又方圆相济，同时，吸收封泥、古玺、押印粗拙而变化无常的边框，或借边黏连，或刻意留红，或点凿留白，使印章的边栏与印文既有虚实对比，又能达到和谐统一。

可以说，在玄庐先生各个时期的篆刻艺术创作中，尽管其篆法有一个渐次变化直至成熟定型的发展过程，但是，无论其朱文印还是白文印，将印篆的处理纳入章法范围之中，取方为用，方圆兼容，并对封泥、古玺、押印的边栏和界格进行有效的利用，以及对印面进行刻划、点凿等独具匠心的后期处理，是玄庐先生篆刻艺术章法一以贯之的显著特征，这也是玄庐先生强调"章法最要"的原由所自。

（二）篆法

如果说，印篆易圆为方，方圆兼容，对边栏、界格有效利用和对印面刻划、点凿等后期处理方法的巧妙运用，是构成玄庐先生篆刻创作章法最显著的特征，那么，篆法才是玄庐篆刻艺术之"本"。

玄庐先生在早期的临仿探索阶段中，无论朱文印还是白文印，印篆大都以吴昌硕、齐白石、来楚生三家印风的篆法为主要取法对象，由此上溯明清流派印章，直至秦汉印与古玺的篆法。

进入印风甫定时期，玄庐先生朱文印中的一路直接以隶书入印，表现出强烈的探索意识，如前述的《风规自远》（20世纪80年代中期）、《华楼叠石》（1991）诸印。朱文印中的另一路，如《年五十矣》（1992，图附2.3）、《墨妙亭》（1992）、《园丁》（1992）诸印，因受其隶书书风的影响，印篆亦篆亦隶，个别印篆甚至融入了行草书的笔意，如《五十尚有惑》（1993，图附2.3）。而这一时期的白文印，由于印篆巧妙地糅合吴昌硕、齐白石、来楚生三家的篆法，并融入隶书的体势和笔意，印篆以方为主，兼容圆转的笔意，亦篆亦隶。如《铜古人三镜》（1989）、《空潭泻春》（1989）、《气贯长虹》（1991）、《君子怀德》（1991，图附2.4）、《凛之以风神》（1993，图附2.4）、《老马印》（1995）诸印。这一路印风，经不断探索，在成熟期里发展成为其白文印的主流印风。

在印风成熟期内，玄庐先生的朱文印创作，抛却了纯以隶书入印的路

年五十矣

五十尚有惑

图附 2.3　亦篆亦隶朱文印例

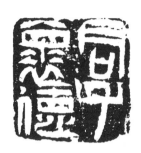
君子怀德

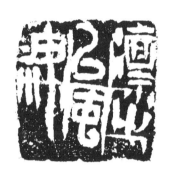
凛之以风神

图附 2.4　亦篆亦隶白文印例

数，印篆以"小篆"的结体为依据，糅合隋唐宋朱文印屈曲盘绕、疏松古拙的篆法，融合隶书书风，并饰以道教"压胜印"的装饰笔画和行草书笔意，印风雄浑朴拙而有韵致，成为其朱文印标志性的印风。

综观玄庐先生各时期篆刻艺术创作中入印篆法的变化，可以发现：白文印主要借鉴吴昌硕、齐白石、来楚生三家的印篆，融合缶翁的朴厚、白石翁的雄肆和负翁的生拙，化圆为方，兼容隶书体势和行草书笔意，乃至道教"压胜印"的装饰笔画——这是一种以缪篆为本、隶书为用的印篆；其朱文印先以隶书入印探索新路，最终代之以小篆为本，将隶书体势融入其中，兼采隋唐宋印古拙屈曲的篆法，并饰以道教"压胜印"的装饰笔画，乃至行草书的笔意——这是一种以小篆为本、隶书为用的印篆，可谓是"花开两朵，各表一枝"。因此，玄庐印风的成熟，首先依然要归功于朱白文各自入印篆法的和谐统一，甚至是朱白文篆法的相互交融——这是一种循序渐进、亦古亦我的艺术创作方法。故而，玄庐先生在《玄庐唯印》（1997）一印边款中总结说：

> 篆刻之道，要在先立后破。立乃求本，破则见性。本者道体，破贵德用。践此者方可得道。丁丑，老马。

自清中叶邓石如以来，经吴让之、赵之谦、徐辛穀、吴昌硕、齐白石诸

名家的揄扬，"以书入印"的篆刻艺术创作方法早已深入人心。当代有成就的篆刻家，大多也是走的"以书入印"的艺术创作道路——即以风格化的篆书入印，进而形成独具新貌的印风。这种创作方法，因其书风、印风的相对统一而易于被临仿，故而往往拥有大批的追随者。与此相反，玄庐先生走的却是一条"印中求印"的艺术创作道路——虽然他少写篆书，却善于在"缪篆为本"的白文印和"小篆为本"的朱文印中，将秦汉隋唐宋元明清的传统融为一炉，又能将隶书的体势、行草书的笔意迹化于印篆之中，并形成稳定的风格。故而，在玄庐先生精彩的篆刻作品中，通过细致的品味，我们能寻找到古玺的朴茂、秦汉印的浑厚、唐宋印的闲适、元押印的古拙，乃至明清流派印章仪态万方的韵致——这是一种融会贯通后的和谐，若非长期浸淫、践用印章艺术史上各时期朱、白文印篆者，是断然不可奏效的。如此，追随者难觅其大踪，自然寥若晨星。玄庐印风，亦如空谷足音，几成绝响。

（三）刀法

在玄庐先生的篆刻作品中，用刀既是服从于篆法、章法的要素，又是其整体艺术表现形式中的重要组成部分。

玄庐先生在早期（20世纪70年代至80年代中期）的作品中，用刀常以短冲刀为主，辅以刀角的短切、刻划、点凿，又以敲击、残破等后期制作手段，增强印面浑朴苍茫的效果。如《爱身崖》（20世纪80年代中期）、《士达印信》（1981，图附1.4）、《玄庐》（1982，图附2.5）、《唯吾德馨》（1982，图附2.5）诸印。这种以短冲为主的用刀，尽管有刀角短切、刻划、点凿的辅助，印文的笔画往往易显凝滞。这一用刀方法，与其在本阶段中模仿吴昌硕、来楚生印风，并借鉴两家创作中的后期处理方式有很大的关系。

进入印风甫定时期，玄庐先生在其白文印创作中，以长冲刀双刀冲刻为主，以单刀冲凿为辅，并以刀角短切、刻划、点凿等手段修饰印文笔画。如《君子怀德》（1991）、《比德于玉》（1993，图附2.6）、《本立道生》（1994）、《城中增暮寒》（1995，图附2.6）诸印。朱文印则先以长冲刀背线冲刻，辅以刀角短切、刻划、点凿等方式向线修饰印文笔画。如《园丁》（1992）、《金石寿》（1994，图附2.7）、《半个印人》（1995）、《林表明霁色》（1995，图附2.7）诸印。朱、白文用刀的变化，使得印文笔画既刚健爽利而又不失苍茫浑厚，印风雄浑劲健。

此后，这一用刀方法一直为玄庐先生所运用，并在成熟时期内表现得更

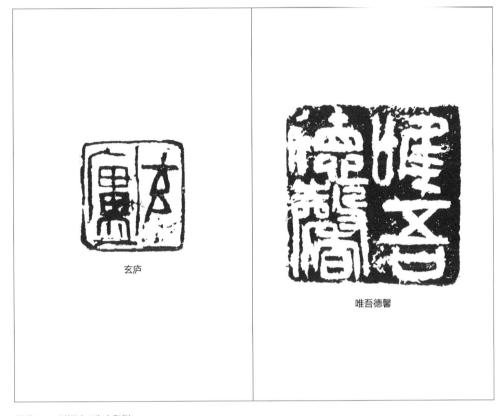

玄庐

唯吾德馨

图附 2.5　以短冲刀为主印例

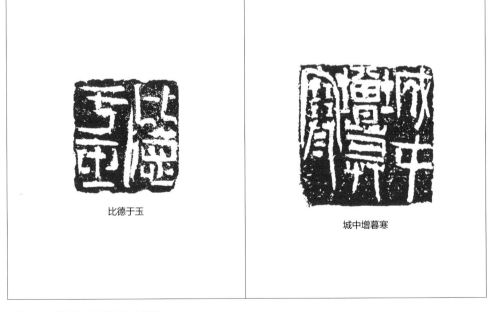

比德于玉

城中增暮寒

图附 2.6　以长冲刀双刀冲刻为主印例

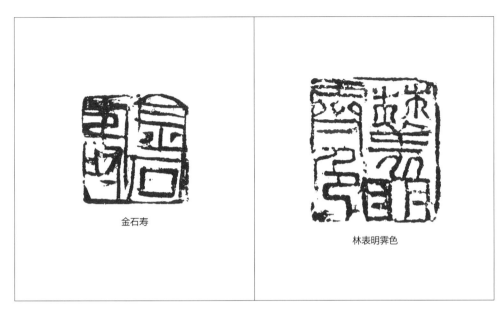

金石寿

林表明霁色

图附 2.7 以长冲刀背线冲刻为主朱文印例

为率性肆意，直接促成其印风的成熟，从而形成了奇肆劲健、古厚醇和的风格。如《敬以直内》（2000）、《见贤思齐》（2001，图附2.8）、《作书似作人》（2001）、《耳训乎德》（2003）、《乃借二胡传心声》（2009）、《真我有我亦忘我》（2010，图附2.8）等白文印；又如《吾本门外》（1998）、《看大江东去》（2001）、《有厉则已》（2002，图附2.8）、《其命维新》（2004）、《书法史论》（2005，图附2.8）、《掷地有声》（2006）、《平沙落雁》（2007）、《篆刻学》（2009）、《印道中人》（2010）等朱文印。

以短切、刻划、点凿等多种手法收拾印文笔画、修饰印面，既是构成玄庐先生篆刻艺术章法的要素之一，也是其用刀的一大特色，故玄庐先生生前最服膺当代印坛刘石开先生"做印"的功夫。玄庐先生所倡导的"九朴不雕、天然去饰"的极诣，其实就是经过"既雕且琢"而复归于天然的境界。他惯常以短切、刻划、点凿等多种"做印"手法，弥补冲刀带来印文笔画的光洁板滞，以此增强印面的虚实对比。这种修饰手法对玄庐印风形成的重要作用，可以从其晚年较少修饰、笔画略显板滞的《娄东马士达章》（2001）、《老马给力》（2010）、《马大力》（2011）诸印（图附2.9）中看到真相。《娄东马士达章》一印，为其"辛巳三九遣兴之作"，印面和印文笔画均较为光洁；《老马给力》一印作于2010年；《马大力》一印作于

见贤思齐

真我有我亦忘我

有厉则已

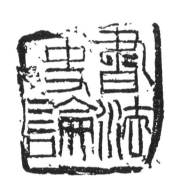

书法史论

图附 2.8　奇肆劲健风格作品举例

2011年。此时，玄庐先生的肺疾已入膏肓，心手为仇，故于《老马给力》一印款中记云："庚寅，老马与癌症结缘，久未奏刀刻印，所作较前甚不足观。所望身体复康！复康！给力！给力！"其力不从心而难于精心收拾的矛盾心绪显而易见。这种矛盾的心绪在《马大力》一印的印款中则变得充满遗憾而又无可奈何：

　　辛卯，老马取"大力"二字作押印，意在病中为自我"给力"。惜所作水平一般，能用而已。自愧也……

| 娄东马士达章 | 老马给力 | 马大力 |

图附 2.9　晚年略显板滞作品举例

　　江苏印人常将玄庐先生目为当代印坛的"四大金刚"——即"玄庐"（马士达）、"风斋"（黄惇）、"凸斋"（王镛）、"研斋"（石开）之一。通过对玄庐先生篆刻艺术创作中篆法、章法、刀法的分析，综观其技法特征，可知"玄庐"不"玄"，"思辨务实而已"⑤。此乃玄庐之所以为"玄庐"，而又能区别于"风斋""凸斋""研斋"的真正原因。

三、玄庐的印文、边款

篆刻乃风雅事。衡量篆刻作品艺术水平优劣的标准，首先在于篆法、刀法、章法三者的结合是否和谐统一，最终取决于印文、边款立意的高低。书法篆刻家徐无闻先生（1931—1993）曾有诗云："莫谓雕虫技，唯凭石与刀。根植在篆籀，润泽赖诗骚。立意不徇俗，风规自可高。白头争寸进，休负此生劳。"⑥玄庐先生篆刻艺术创作的成就也有赖于印文、边款的不俗。

作为新中国改革开放后涌现出来的第一代篆刻家，像其他的印人一样，玄庐先生早期的印作同样也从临摹起步。因而，在其早期的印作中，免不了有临摹、应制、借用的吉语佳句，且带上了浓重的时代烙印。如《工业学大庆》、《同心同德建设四化》、《振兴中华》、《落叶归根》、《青年一代希望之光》、《文采风流》、《长毋相忘》（1980）、《游于艺》（1981）、《万古千秋》（1983）、《相思又一年》（1983）、《有志者事竟成》（1985）、《积极投身改革》（1988）诸印。这一时期的边款大多用于纪年，尽管有些边款洋洋洒洒，也难免拘于"为款而款"的局限。如作于1983年的《唯吾德馨》白文边款，刻录刘禹锡《陋室铭》全文，款字多达300余言。

随着时间的推移，玄庐先生的创作技法渐次稳定，印风也逐渐走向成熟。与此同时，他对印文的选取不再停留于一般吉语佳句的借用。他在《闻诮洗耳》（1998）一印边款中总结道：

> 吾谓篆刻乃风雅之事。故此，凡俚语俗句、妄言慢词及隐晦偏激，或莫名其妙、不知所以之类文字，俱不相宜。否则，终有失矜庄、有悖士风雅操耳。戊寅之秋，士达并记。

从20世纪80年代中后期开始，玄庐先生的印文直接取用或约取《老子》《周易》《论语》等经典中的箴言警句，倡导"道""本""德""仁""义"。如《冥然任大造》、《道之真以治身》、《贵食母》（20世纪90年代中期）、《道乃大》（1987）、《勿以善小而不为》（1989）、《公则生明》（1989）、《仁者守义者行知者虑》（1992）、《毋坏败》（1993）、《比德于玉》（1993）、《本立道生》（1994）、《顺道而行》（1995）、《防微杜渐》（1996）、《善易者不卜》（1998）、《明道未计功》（1999）、《仁者无敌》（2000）、《不道早已》（2001）、《见贤思齐》

（2001）、《大褰朋来》（2002）、《有厉则已》（2002）、《耳训乎德》（2003）、《大义著明》（2007）、《道生一》（2007）诸印。玄庐先生并于《见贤思齐》（2001）一印的边款中，直接言明借用古训箴言表达为匡扶正道而不是为个人利益的心声：

　　　　古训即箴言。奉而行之必有得，违而背之终有失。君信否？士达，辛巳二月刊石。

　　在尊奉"道""本""德""仁""义"的倡议下，玄庐先生创作了大量的作品，袒露其为人、为艺与处世的原则。如《宁真率》、《正谊不谋利》、《不以耳食》、《言易招尤》（20世纪90年代中期）、《肝胆皆冰雪》、《有容乃大》、《思离群》、《古调自爱》（20世纪90年代中期）、《尚雅》（1983）、《泥古不得》（1986）、《食古而化》（1991）、《自胜者强》（1991）、《耻为书奴印匠》（1993）、《远佞人》（1993）、《是非无古今》（1994）、《矜而不争》（1994）、《克己复礼》（1998）、《亲君子远小人》（1999）、《后生可畏》（2000）、《善以方外》（2000）、《不争之得》（2000）、《作书似作人》（2001）、《敬鬼神而远之》（2002）、《处下守中》（2002）、《其命唯新》（2004）、《刻舟焉能求剑》（2009）、《真我有我亦忘我》（2010）诸印。

　　如果说"言为心声"，那么"文乃其人"。这些袒露玄庐先生为人、为艺与处世原则的创作之外，更有展现其自诚、自律的谦谦君子的修为。如《古镜照神》、《少则得》、《敬以直内》（2000）、《老者戒得》、《得意须想失意时》、《明于自见》、《不言之教》、《唯吾德馨》（1983）、《思无邪》（1986）、《铜古人三镜》（1989）、《上士忘名》（1989）、《君子怀德》（1991）、《水唯能下方成海》（1995）、《慎独为宝》（1996）、《得理且饶人》（1997）、《名者实之宾也》（1998）、《君子让人》（1998）、《闻谀洗耳》（1998）、《无我为大》（1998）、《性情为本》（1998）、《知耻》（2001）、《不贰过》（2003）、《平安即福》（2003）诸印。同时，很多印文也透露出玄庐先生孜孜以求、上下求索的士风雅操。如《日有所思》（2001）、《五十尚有惑》（1993）、《位卑未敢忘忧国》（1988）、《洗尽心中俗气》（1993）、《读书乐》（1997）、《日就月将》（1998）、《老悔读书迟》（1998）、《书能益智》（1999）、《吾迎先进》（2003）诸印。

　　玄庐先生的创作，同样反映了时代大背景之下，个人生活的变迁和闲适自足的状态。如《安贫乐道》、《怀故土》（1984）、《享天伦》（1984）、《来自田间》（1993）、《宋丁门生》（1995）、《三十年河西》（1996）、《贫家少迎送》（1997）、《吾本门外》（1998）、《半个印人》（1998）、《食有鱼》（1998）、《吾书不入时》（2000）、《龙江草民》（2001）、《四十年河西》（2002）、《夜半闻琴声》（2002）、《看大江东去》（2007）、《往事并不如烟》（2009）、《乃借二胡传心声》（2009）、《印道中人》（2009）诸印。他的作品也记录了对时光流逝的无奈。如《双鬓作雪》、《年五十矣》（1993）、《白了少年头》（2001）诸印。这些作品都成为玄庐先生生活的真实写照。

　　在印风甫定和成熟时期内，玄庐先生同样力求印款不拘于"为款而款"的局限。这些印款或袒露匡扶正道的宽广胸怀，或展现严于律己的矻矻修为，或透露孜孜以求的士风雅操，或表达对生活态度的鲜明立场。同时也记录了时代变迁下的生活境遇和对时光无情的喟叹，当然，还有艺术创作带来的欣愉和惬意。这些边款与印文二者相形益彰，抛却一般印人的无病呻吟，有感而发，娓娓道来。如《后生可畏》（2000）一印的边款，袒露出的是风规高远的君子雅量：

　　　　《论语·子罕》载，孔子语："后生可畏，焉知来者不如今也。"吾谓：人若能践此圣哲之言，则见其雅量，而其君子德操，人必崇仰；设若有人效武大郎开店，嫉贤妒能，则大悖古训，人皆恶之。庚辰四月，老马白。

又如，《亲君子远小人》（1999）一印的边款，可见其谦谦君子的鲜明立场：

　　　　扬子尝以"书为心画"之说，将书品迹化为人品，譬之于君子、小人。所言极是也。予生性木讷顽愚，不堪当君子之格，唯可怀"见贤思齐"之心，以彰名节。以心观世，因每见君子坦荡，小人叵测；君子公心，小人私利；君子爱人，小人算计人。一言以蔽之：君子守以德操，小人行之劣迹。有鉴于此，刊此六字以自警耳。己卯之秋，老马白。

再如，《平安即福》（2003）一印的边款，表达的是晚年生活闲适自足的心态：

是年，予已岁次二度癸未本命，步入老年矣！回首人生，予向不视富贵为望，但以平安为福。奉此而行，尚能不以物喜、不以己悲，保持宠辱不惊之平静心态；得失之间，亦尚能不昧良心做事，不做问心有愧之人。念及此，则亦理得心安也。士达刀笔。

而在《印道中人》（2009）一印边款中，则适时传达出篆刻艺术创作带来的莫大欣喜：

老马骄傲得意时，自诩"印道中人"，且亟思将其遣之入印。孰知近年尝几度捉刀，"印道中人"四字相聚抵触，难呈和谐之意，趣味索然，直令老马棘手难堪，却亦于心不甘也。今日晨起，老马再度刊此，事先对"印道中人"作耐心协调，后以用刀谋取胜算。耶！

需要指出的是，玄庐先生在各时期的边款中，所记载的大量艺术创作体会和论印见解，为后人留下了不懈追求的创作轨迹。借此，我们得以追寻其鲜明的艺术创作路径。

玄庐先生的边款艺术，与其印风的演变基本同步。其边款风格大致也经历了从早期的摹古探索—印风甫定时期的刻意求新—成熟时期"适性、适己"的变化发展过程。

20世纪80年代中期前。受其临古、仿古的影响，这一时期的边款大多以单刀冲刻，用刀谨慎，不越矩度，款字清朗雅致。如创作于1981年《尚雅》一印的边款（图附3.1）。

20世纪80年代中期后至90年代中期。这一阶段，正是玄庐先生印风甫定时期，其边款用刀，亦表现为不甘为古法所囿，力图适性、适己追求。故而他常在单刀冲凿中兼带刻划，款字率性生拙。如作于1993年《洗尽心中俗气》一印的边款（图附3.1）。

20世纪90年代中期以后，玄庐先生的款字，用刀率性肆意——以刀角大胆入石，刀大而石性脆，一任其自然崩落；随心所欲，不计工拙又浑然成篇。款字酣畅淋漓而又醇厚朴茂，与其行草书风如出一辙。如作于2005年《书法史论》一印的边款（图附3.1）。

玄庐先生还擅用风格化的隶书精心刻写边款，风格独具。如作于1998年《老悔读书迟》一印的边款（图附3.1）。这一创意，贯穿其整个篆刻艺术创作生涯，大大地拓展、丰富了边款的表现形式。

《尚雅》一印边款

《洗尽心中俗气》一印边款

《书法史论》一印边款

《老悔读书迟》一印边款

图附 3.1　边款举例

制版印刷效果　　　　　　　　　　　　　　　　精心捶拓效果

图附 3.2 《园丁》一印的印刷与捶拓效果比较

　　值得一提的是，由于玄庐先生篆刻作品的后期制作手法极为微妙，不同的捶拓方法往往导致不同的效果，因而，捶拓时须十分细致，方能显现其微妙的细节。有些出版面世的作品，与精心捶拓的印蜕效果有较大的差别。如河北教育出版社1999年出版的《当代篆刻家精品集·马士达卷》收录之《园丁》一印，此印制版印刷后，"丁"字上部刻画的细节模糊不清；而经精心捶拓的《园丁》一印，"丁"字上部及边栏的细节丝毫毕现，较好地表现了其虚化的处理。（图附3.2）

　　此外，留存在玄庐的遗印和印款中，其字号有我们熟知的"老马""骥""骥者""老骥""玄庐""木鱼石斋"等，还发现其各个时期曾使用的不同字号，如"少骥"、"老卒"（1977）、"娄江钓徒"（1981）、"玄斋"（1984）、"听雨楼"（1985）、"娄东玄子"（1986）、"玄子"（1986）、"安东人"（1987）、"千虑愚者"（1987）、"龙江草民"（2001）。这些字号，对追寻玄庐先生的生活和艺术创作轨迹，以及研究、鉴定其各个时期的作品，也有很大的助益。

　　庚寅春暮，余曾与玄庐先生有约：待新学期伊始，即延至我院为书法专业研究生演授篆刻艺术创作。不想先生旋即染患沉疴，竟至不起！

　　哀哉！不啻吾辈痛失一位可亲可敬、亦师亦友的坦荡君子，当代印坛也失去一位敦仁笃实、可圈可点之有成践行者。

<div style="text-align: right">

癸巳元宵节于西桥花苑

丁酉立秋后十一日重订

</div>

① 马士达《当代篆刻名家精品集·后记》。《当代篆刻名家精品集·马士达卷》，河北教育出版社，1999年12月。

②《书法》1983年第四期，第一页。

③ 马士达《当代篆刻名家精品集·后记》谓："诚然，'正见'断非教条，更当以适己、适性，发乎情、止乎理者为无上正觉。"河北教育出版社，1999年12月。

④ 余任天曾跋《汉三老碑》拓本谓："古碑妙拓墨烟浓，书出篆神简拙工。治印分明师法在，何须辛苦守方铜。"以此亦可见其注重入印的字法——"篆神"。马国权《近代印人传》"余任天"条，上海书店1998年。

⑤ 马士达《玄庐》朱文印边款谓："吾之玄庐，其实不玄，思辨务实而已。丁丑之夏，士达白。"

⑥ 徐无闻《辛未岁自题印稿》。《重庆书学》，2011年第四期。

特别鸣谢

南京金石印坊为本书提供图片

图书在版编目（CIP）数据

篆刻直解 / 马士达著. —南京：江苏凤凰教育出
版社，2021.5（2023.7重印）
ISBN 978-7-5499-9114-3

Ⅰ.①篆… Ⅱ.①马… Ⅲ.①篆刻 – 研究 – 中国
Ⅳ.①J292.4

中国版本图书馆CIP数据核字（2020）第261392号

书　　名　篆刻直解
著　　者　马士达
责任编辑　徐金平　孙宁宁
出版发行　江苏凤凰教育出版社（南京市湖南路 1 号A楼　邮编　210009）
苏教网址　http://www.1088.com.cn
排　　版　南京紫藤制版印务中心
印　　刷　苏州市越洋印刷有限公司
开　　本　787 毫米×1092 毫米　1/16
印　　张　11.25
版　　次　2021年5月第2版
印　　次　2023年7月第2次印刷
书　　号　ISBN 978 – 7 – 5499 – 9114 – 3
定　　价　48.00元
网店地址　http://jsfhjycbs.tmall.com
公众号　苏教服务（微信号：jsfhjyfw）
邮购电话　025 – 85406265，025 – 85400774
盗版举报　025 – 83658579

苏教版图书若有印装错误可向承印厂调换
提供盗版线索者给予重奖